從巴洛克新古典主義到第一代綠建築

柏克萊大學城百年建築風雲錄　　　　　程孝民 著

獻 給

我的母親李蘭貞女士

Acknowledgements

I am grateful to Shengfong Lin, graduate of the Department of Architecture at UC Berkeley (class of 1993) for taking time out of his busy schedule to write the introduction of this book. I also owe my thanks to Kris Yao and Chu-Joe Hsia (classes of 1978 and 1987) who have endorsed this book.

I would also like to thank Miranda Hambro, curator at the College of Environmental Design, who assisted me in obtaining pictures of the Weston Havens House. Eliahu Perszyk and John Voekel arranged access to the site and made the visit a success.

Special mention must be accorded the editor Su-Cheng Tseng and art designer Leo Tang, both of whom are great architects for this book.

誌　謝

我要特別感謝柏克萊建築系校友林盛豐教授，在百忙中抽空爲這本書撰寫推薦序。也要感謝校友姚仁喜建築師及夏鑄九教授，慨然允諾擔任新書推薦人。尤其姚仁喜建築師曾爲我的第一本柏克萊之書——《不解之緣‧柏克萊》設計封面。校友盛情可貴，銘感在心。

此外，我也要感謝柏克萊加大環境設計學院所提供的協助。特別是掌理檔案資料的 Miranda Hambro 指點我如何尋訪「天空之屋」，而在 Eliahu Perszyk 和 John Voekel 的協助下，讓我現場體驗了難忘的建築之旅。

當然，更要感謝主編曾淑正和美編唐壽南，他們無疑是這本書能夠完美呈獻的重要「建築師」。

〈推薦序〉

理想校園空間的體現

林盛豐 實踐大學建築設計學系教授

我的柏克萊校友程孝民小姐的新作 ——《從巴洛克新古典主義到第一代綠建築：柏克萊大學城百年建築風雲錄》，喚起了我的許多回憶，也引發了我許多的感觸。

我 1980 年代末期在加州柏克萊大學修習建築博士學位，在柏克萊這個大學城待了六年。初到美國西岸這所有很多諾貝爾獎教授的學術殿堂有仰之彌高，卻又與有榮焉的心情，但最令學習建築的我感到印象深刻的，其實是校園裡端莊典雅的古典主義風格建築群，以及有寬敞草坪及許多百年老樹的校園空間。其中 Sather Gate（沙瑟門）周邊典雅卻又親切熱鬧的廣場氛圍，最令我心儀。到柏克萊之前， 我在台灣大學擔任數年的研究助理，參與台灣大學的校園建築與空間設計準則的撰寫，親身體會這個校園，可說是心中理想校園空間的體現。

甫到柏克萊大學之初，在 Bowles Hall（玻麗斯館）這棟學生宿舍住了兩年。這個居住經驗，與我親身體驗，以及觀察到的台灣各大學學生宿舍簡直是天壤之別。這是一棟富含西班牙建築語彙的古典建築。門廳、餐廳、花園，都是典型的西班牙式的空間格局，寬敞大方，餐廳空間約 6 米高，高大的落地窗有花園景觀。大實木餐桌，各國學生每日餐聚，以自助餐方式供應午晚餐。柏克萊大學號稱是平民的大學，但當時的美國，確實是泱泱大國，學生餐廳已有大氣。我也去過教授交誼廳，其空間品質與供餐方

式，當然更為高級。

　　柏克萊大學創校之初舉辦了許多校園國際競圖，因此校園內有不少設計品質極佳，體例整齊的古典建築。我在其中停留最多時間，體驗最深的是學校的圖書館，名為 Doe Memorial Library（杜爾圖書館）。圖書館的立面、門廳、梯間均比例嚴謹，落落大方。閱覽空間的天花板設計為圓拱形，更顯高敞，但家具、燈具、閱讀桌的安排，卻又親切而寧靜。這樣的建築，透露出一種恢宏的格局，再加上豐富的藏書，當然孕育出很多心胸開闊的學子。

　　在柏克萊開始修習課程時難免有典型的學生焦慮，心懷成本觀念，想盡快完成學位。有一天，我的指導教授說：舊金山與柏克萊是很生動的地方，你應該有在這裡生活的態度，而不是一個過客。我忽然大受啟發。那一個週末，我轉換了心情，漫無目的到校園的後山行腳。

　　從此，週末我就有了尋幽訪勝的心情，看遍了後山一棟又一棟的雅致住宅。這些房子都不是建商蓋出來的豪宅商品，而是有品味的業主找好的建築師設計出來的房子，一般而言都低調，木構造為多，掩映在樹蔭綠意中，窗明几淨。因為都是在山坡上，很多都有極佳的景觀。這些房子少有高牆，從屋外可看到內庭及部分的空間。我常東張西望，觀察房子的設計，照相。我印象深刻的是，住在這裡的人常與我打招呼，非常親切，屋主大

多靈秀清新，聞不到一點市儈氣。

我就這樣走遍了柏克萊校園北丘的每一個角落，也走遍了舊金山的許多地方。這裡真是山明水秀，不愧是美國最宜居住的城市。

但我的老巢，柏克萊建築系館 Wurster Hall（渥斯特大樓），在當時被稱為全校最醜的建築物，有清水混凝土灰暗的外牆與類似停車場的空間設計。設計師因為太了解建築系學生的生活方式與他們極為可怕的破壞性，因此把系館設計成一個耐髒，容易清理維護的工廠空間，因此與校園其他典雅溫潤的古典建築大異其趣……

在柏克萊的經驗告訴我一件事，台灣社會還是太市儈。我們只會量產上億的豪宅，卻少有寧靜雋永的住宅。我們有許多校園空間，也透露出市儈氣，我的高中母校建國中學的建築設計奇差無比。台灣大學的建築設計許多也粗糙不堪，校園空間的經營缺乏一種名校應有的氣度。許多高中校園的大門都掛有紅色 LED 跑馬燈，跑著如「狂賀本校榮獲績優學校評比第一名」等等字樣，絲毫不覺有何不妥。

這本書中所收錄的建築，可以提供我們這個市儈的社會許多啓發。

〈自序〉

用建築，寫歷史

柏克萊，既是大學，也是城。但也許是靠星星太近，在柏克萊大學的光芒掩蓋下，這座同名小城幾乎難得在世人面前顯露自己的光芒。

柏克萊大學作為世界一流的知名學府，來自它頂尖的學術理論及研究發明，也許改寫過世界人類的歷史，在啓動劃時代的思潮上，也可能引領過風騷。但若要問起這所人才濟濟的大學，到底對周邊的鄰里社區有過什麼具體貢獻？在我看來，自然首推這座小城的建築景觀。

柏克萊大學創校後，發展到一個成熟的階段，便大張旗鼓的舉辦大學校園國際競圖比賽。一時間，多少建築高手雲聚柏克萊。這些來自寰宇八方的設計菁英，在建築藝術與環境規劃的意旨上，果然為這座知識殿堂帶來不凡的視野與願景；也為早年美國西岸的草莽之地，注入了歐陸文化深厚的底蘊，以及當時西方世界最先進的建築思潮。

當初，為大學校園建築而入駐小城的建築名家，在傾注全力建造大學殿堂之餘，也將畢生所學精華，在校園周邊的社區建築上施展開來。受惠於和名門殿堂毗鄰而立之賜，小城裡也有了名家建築的身影。

柏克萊大學創設的建築系，是美國西岸最早成立的建築人才養成機構。此間既有大師風範可以傳承，又得名師親炙的事務所可以見習，環境設計教育搖籃裡陶冶出來的後起之秀，在往後西岸城市的發展中，亦紛紛扮演起棟樑之材的角色，而距離校園最近、也是多數人才最早在此發跡起

步的柏克萊小城，自然受益最多。

除了人才齊備之外，以舊金山市衛星小鎮起家的柏克萊，在往後的歲月裡也無不跟隨著舊金山都會區的繁榮擴張，而受其庇蔭和牽動。尤其在1906年發生舊金山大地震之後，驚魂未定、劫後餘生的倖存者，紛紛朝海灣對岸的柏克萊小鎮遷徙。這批遷徙潮不僅帶來避難的災民，也帶來尋求安居樂業的巨賈富商。有了財力資金的大量挹注，加上建築人才大展所長，小城裡風格獨創的建築風貌，遍地開綻。

隨著大學城建設的光華照人，除了早年為避災而來的富賈仕紳，往後更吸引來功成名就之士，或為顯耀財富，或想覓得一處退休養老之地，紛紛朝小城聚攏。挖礦致富的實業家、海上歸來的老船長、民生工廠大亨、銀行家……，在小鎮蓋起了一棟棟華宅。還有攜著家產而來的新移民，身家豐厚的大學教授、專業人士，也都先後成為「美麗家園」的追逐者，讓小城建築風貌的遞嬗，一再蓬勃擴張。

在這些先後入駐的移民當中，還有一群思想先進、眼光深遠而獨到的前衛人士，他們散居在北柏克萊丘一帶，不僅企圖要在文化藝術上力創新局，更在住屋型態上尋求劃時代的變革。他們主張建築要與自然共生、呼應環境風土，既要善用太陽光、讓植物發揮降溫減熱效益，更要追求建築造型與周遭環境和諧共融的美感。當年雖然沒有「節能減碳」的口號，但

其順應自然的精義，比起現代人在地球暖化的催逼下，紛紛揚起「綠建築」的大旗，更要提早了一百多年。

正是這一批被當時一般居民謔稱為「瘋人丘」上的波西米亞人，為柏克萊小城的建築風格帶來異質而多元的變貌。儘管先行者已渺，然而佇立小城近百年的老宅，彷彿仍存留著它們曾經有過的人生大夢；在企圖融入自然的努力下，卻又不忘為自己保留一些獨特風格的獨白空間。這些異軍突起的建築新生，加上大學校園裡端莊典雅的新古典主義風格建築群，一時間，柏克萊猶如建築萬花筒，百花齊放，相互爭輝。從某一方面來看，也如實反映了柏克萊致力於追求「多樣化」的人文精神。

這本書所寫的多半是 20 世紀初期完成的建築，其中校園裡的經典建築多已列名「國家註冊歷史性場所」、「聯邦歷史資源名錄」、「加州註冊歷史地標」、「柏克萊城市地標」。校園外的住宅建築，也有不少是在「柏克萊城市地標」之列，即便不在其中，也早已躋身為百萬名宅。

只是日久時深，不少「與自然共生」的屋宅，如今已然深藏於叢林綠莽之中。探訪過程有如驚異探奇，充滿冒險犯難的插曲，是當初料想不到的逸趣。

目錄

PART 1　小城建築

PART 2　校園建築

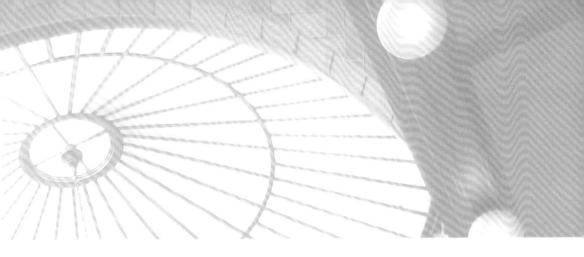

1 小城建築

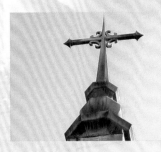

詩人之屋

梅白克（Bernard Maybeck）大約是他那個年代，在柏克萊一帶最具影響力的建築師之一。

他在柏克萊建造的第一棟房子，就位在金恩博士紀念大道（Martin Luther King Jr. Way，原為 Grove Ave）和貝里曼街（Berryman St）的轉角處。這棟有著瑞士山居外觀、一身棕色木片瓦屋身、開著無數大小窗櫺的兩層樓房，由於後來在大門、窗框、廊柱和扶梯都上了白色油漆，加上院落裡的白色欄杆短籬，讓這棟百齡建築益發精神了起來。

車往頻繁的金恩博士紀念大道和貝里曼街的交會處，四方路口都豎著「STOP」的交通標誌，凡是車輛來到這棟棕色木片屋前方，無不紛紛減速、停車、再啓動出發，慢速行進之間，讓這棟老房子無所遁隱於世人的眼中，只是知道它身世大有來歷的，恐怕難有幾人。

這棟梅白克在柏克萊落腳的第一處住宅，原本只是一棟一層樓高的小屋。梅白克買下產權後，開始積極著手全面翻修。當時在柏克萊大學工程學系裡擔任唯一一位繪圖課程教授的梅白克，除了親力親為擔負起所有的工程建造外，同時也找來自己的學生和友人，一起動手將房子改造成基地面積加倍、共兩層樓高的山居式建築。

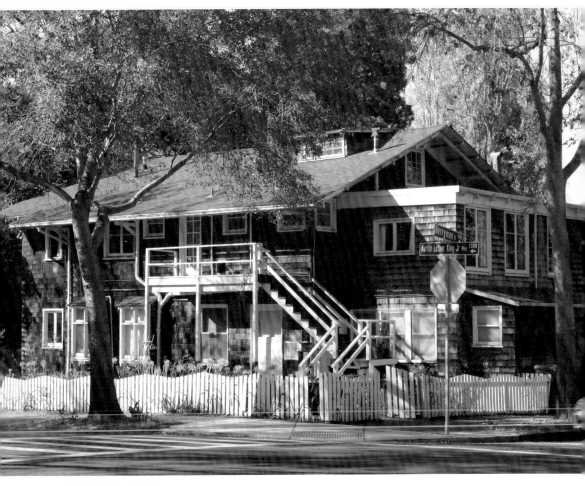

梅白克的第一棟老宅

經梅白克打造變臉後的房子，自有一番不同的面貌：屋簷外張、門廊開敞、窗口大小多變，屋子外牆同時用了兩種不同花紋的木片瓦來裝飾，在在都讓這棟造型空前的建築，在當時四下無鄰、空曠一片的街廓上，獨踞一方長達十數年之久。

這棟歷經一番改頭換面的屋子，除了外觀以木頭形貌和當時周遭的荒野橡樹相呼應外，屋子裡頭也全然是手工的木料作工。現下當然已經難再看見當時的內部裝修，但透過詩人基勒（Charles Keeler）早年留下的文字筆墨，或可一窺梅白克如何精心安頓他的居家環境。基勒的文章裡頭這樣寫道：

梅白克何許人也？
梅白克是柏克萊大學校園裡教授繪圖課程的第一人。在早年尚未成立建築系之前，這門繪圖課程是最接近建築專業養成教育的一門課程。他一生讓人津津樂道的建築作品無數，舊金山的藝術宮（Palace of Fine Arts）便是出自他的手筆。他所設計的第一基督科學教堂（First Church of Christ, Scientist），也是柏克萊小城唯一的國家級地標建築。

牆面和室內使用的木料，都是佈滿結節的黃松木條，而且多半保持著未經雕琢的粗獷氣息。手工搭建的爐灶，上頭橫擱著一塊鐵板，灶口前端立著一個銅製的柴架。室內家具多半出自梅白克的設計，而且由他自己親自動手完成。

基勒對於梅白克這棟住家建築所下的最後結論是：這是一棟完全出

自手工打造的房子。

　　詩人基勒也是在親眼見過梅白克建造的這棟私宅後，決定將自己在大學校園東北角落一處新購的空地，交在梅白克手裡，讓他為兩人在「建築即藝術」的共同默契上，完成想望中「與自然共生」的家園美夢。

與自然共生

　　撇開之前在貝里曼街翻修的屋舍，詩人基勒的房子，可說是梅白克在柏克萊全新起造的第一棟住宅。

　　根據基勒的文字敘述，不難描繪出這樣的室內景象：木料建材毫不掩飾的全部外露，房屋外牆則以紅木木片紋身。起居間圖書室的設計頗有小型教堂的味道，在陡深屋宇下，有木頭柱樑左右斜倚交錯，架構出長長的尖頂柱廊。

　　窗口緊臨著屋簷線高高開啓，虛口處嵌進了一扇扇可以向外推開的窗扉。每一扇門都是用單一薄片紅木精心設計打造而成。擅於設計壁爐的梅白克，還用泛著紫彩的燒結磚砌了一座壁爐，另外兩處則選擇了迷色瓦作材料。

　　沿著坡地起伏順勢爬升的房舍，由前頭的一層樓屋，漸步轉進成後半截的兩層樓高。坡地後方的橡樹林如擎天綠幕，將整棟房屋團團環抱。房

子與周邊地景相契相擁，彷彿從一開頭房舍和丘地即渾然天成。向來崇尚自然的基勒，對於梅白克這番巧妙的設計，驚喜中有讚譽。從基勒的字裡行間，不難看出基勒夫婦對於這座看似簡單卻又富含獨到美感的家園，顯然滿意極了。當時是 1895 年。

接下來，讓基勒感到擔憂的是，這棟美麗家園的周邊，未來要是都被上了白色塗料有如鞋盒一般的房子所包圍，那豈不特色全失？如何讓左鄰右舍的房子都能風格一致，成了他最大的課題。

梅白克建築設計生涯裡的頭一個客戶

梅白克和基勒在往返於柏克萊與舊金山的渡輪上萍水相逢，因爲機緣投合而結爲好友。在梅白克主動提議要爲基勒免費設計一棟足以爲當地典範的房舍，而基勒也欣然同意的情況下，搓合了梅白克在建築實務生涯的第一個委託案。也許當時他們兩人都未曾預料到，他們的攜手合作，果然爲往後柏克萊的住宅建築，開啓了劃時代的新頁。

經過一番努力，基勒夫婦找到了願意來和他們結為鄰居，同時也樂意邀請梅白克來設計家園的同好。於是從基勒家原本單一獨棟的梅白克式建築，在接下來的三、四年間（1896～1899 年），又前前後後陸續增添了三戶由梅白克設計的房子，加上 1902 年基勒家在主屋後方再獨立興建的工作房，這處柏克萊丘（Berkeley Hills）的山邊角落，儼然成了梅白克建築群的簇擁之地。

詩人之屋

　　如果時光回到 1900 年代初期，而當時你正好走在距離大學校園不過百餘公尺的高地路（Highland Pl）和山脊路（Ridge Rd）一帶，那麼從你站立的碎石子路上往前方看去，不難見到一棟又一棟哥德式屋脊的木造房屋毗鄰而立。

　　這些如山脊般高聳的陡深屋宇、斜屋頂上一簇簇人形簷蓋老虎窗，以及一處處蓋頭狀似尖頂巫婆帽的屋頂，在一片橡樹草原間遠近堆疊，仿如峰巒迭起的大小山稜，擠擠攘攘爭相和背景裡的柏克萊丘遙相呼應。屋牆外，原色原味呈現的木紋貼片牆身，更是房舍與草原橡樹軀幹間，相互唱和的密語。

　　梅白克「與自然共生」的這片山邊建築，果然處處以山的意象顯影，同時又以地景萬物的形貌融入自然。

　　到了 1920 年代，詩人基勒的老宅起了一些變化。原來的主屋和主屋後方的工作室，被分割成兩處獨立的地產。1923 年，北柏克萊一場吞噬近 600 棟房屋的大火過後，主屋遭大火波及，嚴重毀損，原有的木片瓦身結構從此換成了灰泥外牆，倒是幸運逃過一劫的工作房，棕色木片屋的造型外觀完好如初的存留了下來。

　　由於基勒老宅的主屋是以西北─東南走向，座落於南北狹長的土地上。1940 年代，在西南臨街這一頭的空地上蓋起了公寓大樓。大樓遮去了

主屋的大半身影，此後從山脊路上幾乎難再見到詩人基勒老宅的全貌。

歲月流轉，星移物換。當初詩人基勒熱切招喚來同作鄰居，也同樣由梅白克操刀家園設計的幾戶住宅，到了 1960 年代，都先後走入了歷史的記憶。這處原本簇擁著獨特風華的建築群落，除了詩人基勒的主屋和工作房仍遺留至今外，其他幾棟樓屋都先後步上「人去」、「樓空」、又「樓滅」的命運輪迴。

梅白克一手打造的「與自然共生」的建築，彷彿也對照了荒野橡樹的生命歷程，當生命的秋天來到，亦如樹梢枝頭枯葉，不帶任何眷戀，飄然而逝，歸於塵土。

屋塌人散後被刨平的空地，並未沉寂太久，複式樓層幾何量體的公寓樓宅平地而起，距離大學校園不過百餘公尺的高地路和山脊路一帶，果

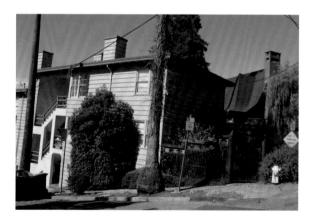

詩人之屋周邊外觀

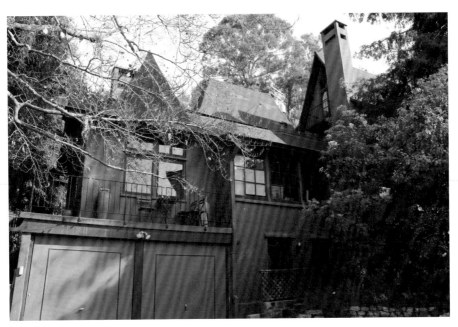

詩人基勒家的老宅

然成了莘莘學子寄居住宿的大本營。夥伴和老友散盡，落落寡歡的基勒老宅，擠在一片公寓和綠樹枝蔓糾纏的縫隙間，張著開在高高屋簷下幾扇晶亮的窗眼，冷眼看盡四下不斷遞嬗變動的人情世故。

歌詠大地的田園畫

不知道從什麼時候開始，詩人舊宅的灰泥外牆被抹成了一身朱紅。一身亮麗的新衣，彷彿也為老屋抹去了追逐歲月的僕僕風塵。屋角高高聳立的煙囪，因為塗了豔彩，仿如擎天舉起的一支火把，為追逐歷史遺痕的訪客撚亮了一盞幽微的燈火。

過去，梅白克費盡思量，要讓這棟詩人的宅邸與山巒橡木相呼應。到了現在，院落裡的綠林莽灌竟氾濫到幾乎將這棟老宅吞噬淹滅。當早年星星點點的橡樹草原，煥發成眼前原始叢林般的綠蔭糾結，籬牆外的訪客只

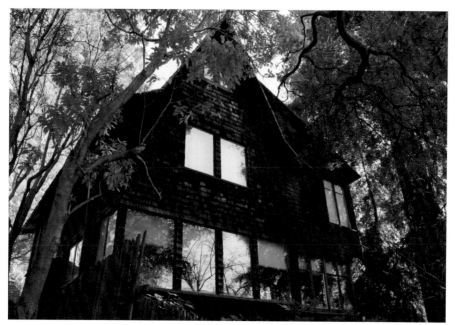

工作房背立圖

能透著一層綠紗，極盡目力，用力追索歷史圖騰的下落。

　　這時候，老宅屋牆的一身朱紅，適時發揮了溫暖火熱的浪漫特質，熱心地烘托著梅白克筆下那些未被歲月摧折的建築線條。三角尖頂遮簷，依舊神采奕奕。斜屋頂上外凸的巫婆帽蓋，中間鑲了一塊三角玻璃窗，是不是後來修建的，不得而知。可以確定的是，巫婆帽蓋下的一整排窗口，都已由早年外推的窗扉換成了現代的反光玻璃，玻璃窗上滿是鄰近綠樹蒼枝招搖塗鴉的剪影。

　　百年前，梅白克用紅木屋身追逐映照橡樹的身影。百年後的現代化建材，卻輕易就將樹的形影直接招攬上身。兩者同樣都試圖與自然對話，只是一個執著於追求自然，另一個卻醉心於捕捉自然。姑不論現代的營造手法如何機巧先進，老宅失去的質樸與粗獷，或許也算是追逐文明的一種代價與失落。

　　上下兩排開口、造型奇特的煙囪，一向是梅白克式建築裡的經典元

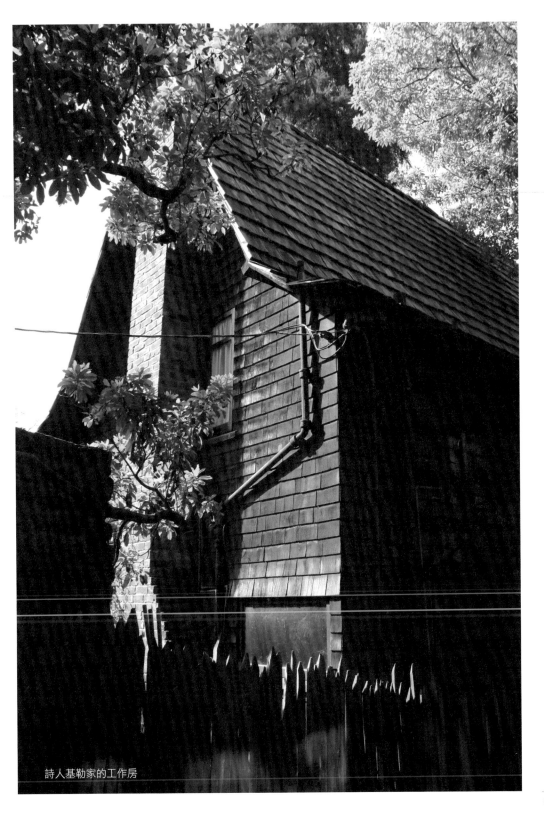

詩人基勒家的工作房

素。當年梅白克為這棟屋舍立下的三處煙囪，依舊一根不多也一根不少的朝天綻開，前後呼應，彷彿向天舉誓自己是寒冬裡永不懈怠的忠誠鬥士。只是現代化電器當道的年代，人們還燒不燒壁爐呢？這些也許都不重要了，老宅身上的煙囪，早已幻化為美麗的建築元素，一個溫馨的符號，一道美麗的天際線，就像詩人基勒工作房正立面前方，緊貼著山形樓宇的陡直煙囪，是俊俏臉龐上高聳的鼻樑，無可取代。

說起隔鄰的詩人基勒過去的工作室，若從高地路上看去，更是深陷綠色重圍。尤其門籬邊後來搭起的一座停車間，雖然尖頂造型頗有與老屋相呼應的味道，用料和外觀也有獨到經營的細心，只是它所佔領的視野優勢，已足以讓背後的老屋宣告失蹤。不論你如何鑽研每個面向老屋的空隙和洞眼，也不管你如何上天下地意圖發掘新的視野廊道，隱身綠色叢林的工作室老屋，總是猶抱琵琶半遮面，不讓人遇見它的百年風華。

詩人搬離這棟居所時，年方三十九（1910 年）。算一算正好是一百零一年前的往事。

詩人基勒的新居，是梅白克筆下一幅歌詠大地的田園畫，當星星升起，它便沉靜的沒入暮色中。百年名居卻牢牢抓住一身豔紅，想在紅塵裡留住最後的華麗，讓世人看見它。

梅白克的詩人之屋，歷久彌新，今昔皆美。

詩人之屋、山邊俱樂部示意圖

山邊俱樂部

　　若從現代的眼光來衡量，梅白克無疑是早年力行環保生態設計的先行者。他老早就預見柏克萊小城持續不歇湧入的移民，勢必帶動柏克萊丘的建築開發，而且早先一步提出了「與自然共生」的建築藝術和理念。

　　繼基勒的「詩人之屋」後，在接下來的幾年間，梅白克又陸續在附近的橡樹荒野間，建造了十餘棟哥德式造型的住家建築。這一群欣然接納梅白克為他們打造家園的左右鄰舍，自然也成了「與自然共生」理念的擁戴者。於是在詩人基勒登高一呼下，包括梅白克在內的鄰里故舊，以及日後廣為人知的霍華（John G. Howard）、茱莉亞‧摩根（Julia Morgan）等一夥人，共同組成了「山邊俱樂部」（Hillside Club）。當時是 1898 年。

　　其實，以守護柏克萊丘的建築開發為使命的「山邊俱樂部」，最初是由幾位思潮先進的柏克萊女子所構思推動。但礙於當時男尊女卑的社會氛圍，於是決定推舉男士來擔任號召群倫的領導角色，詩人基勒便順理成章成了首屆主席。套句現代用語，如果說詩人基勒是「山邊俱樂部」的執行總裁 CEO，梅白克便是「山邊俱樂部」的精神領袖，而隱身背後默默付出的這群柏克萊女子，無疑便成了「山邊俱樂部」的「影子內閣」。

　　說是潛移默化也好，說是相濡以沫也行，作為梅白克的好友，同時也是「與自然共生」理念的實踐者，基勒幾乎全盤認同了梅白克的觀點──

要讓柏克萊丘草原覆蓋的起伏山巒，變成鄉居木屋點綴其間的田園風貌。就在深刻認同梅白克的建築理念，同時也對未來願景抱持相同想法的基礎上，基勒在 1904 年完成了《簡單家園》（*The Simple Home*）的撰述，這本書也成了往後「山邊俱樂部」在維護柏克萊丘發展上的領航之作。

尊重地形地貌

簡單來說，山邊俱樂部成立的主要宗旨，是希望能讓整座社區發展成森林花園。在這處森林花園裡，有與自然共生的「簡單房舍」，房舍周邊有公園環繞，有隨地形蜿蜒的道路，有行人可以悠遊漫步的小徑，以及上下坡間滿佈芳草鮮花的台階便道。

尊重原有的地形地貌，保留每一株比居民更早進駐的老樹，甚至不惜讓道路為其彎曲，讓造屋的基地為其分割……，「山邊俱樂部」守護柏克萊丘的每一句口號和信念，無不如影隨形的時刻緊盯著小城的建築發展。

比如，拉婁瑪路（La Loma Ave）左側一條平行相隨的雷羅伊路（Le Roy Ave），過了山脊路，巍巍一株橡樹就站立路中央。路過車輛紛紛為它靠右，道路中央分隔線也為它彎轉成世上罕見的曲線。綠樹跟前還豎起了一塊綠底白字的城市地標牌示，向後來晚到的人們展示關於這株「安妮的橡樹」（Annie's Oak）的小城傳奇。

雷羅伊路上的「安妮的橡樹」

　　原來一株不偏不倚就長在雷羅伊計畫道路上的雙叉幹老橡木，當年隨時都可能因為開設中的道路而遭到砍伐。結果就在一向果敢任事的梅白克太太──安妮的奔走救援、甚至不惜走進市政廳抗議的舉動下，將老樹搶救了下來，也為小城留下了大樹佇立路中央的經典畫面，「安妮的橡樹」名號也不脛而走。當時大約是 1903 年前後。

　　現在雷羅伊路上的「安妮的橡樹」，其實並非原來的那株雙叉幹老橡木。安妮搶救的老樹在 1985 年壽終正寢，市政府於是又在原址重新栽上一株橡木，同時立牌敘字，以緬懷這段小城軼事。

　　馬路為老樹讓道，尤其早在 1903 年前後，的確是值得小城緬懷和驕傲的一段往事。如果你知道台北市第一次讓道路為老樹轉彎，是發生在 2000 年龍應台「當官」的年代，你更不能不為這將近一百年的差距驚詫嘆息。

　　走在雷羅伊路上，眼看就該接上下一條橫交的希爾加路（Hilgard Ave）時，竟然在一溜步道樓階前戛然而止。其實雷羅伊路並未就此打住，翻過眼前樓階，在希爾加路的另一端，又見它翩然重生，倚著坡地走勢，一路逍遙自在往山上開拔。

　　只要經常進出柏克萊丘一帶，像這樣路走到一半，前方卻突然出現「到此為止」的「死巷」，其實並不罕見。時常，還會看見路標立桿就無厘頭的豎在屋舍前方的人行道邊。前有險阻，便打住，遇見大石老木，就

路邊座椅

讓道。於是為柏克萊丘留下了蜿蜒的路徑,保留了山丘的形體樣貌,也為多數的居民留住了張看海灣的開闊視野。

從長遠來看,「山邊俱樂部」早年推動生態建造理念所引發的效應,早已超出原始的幾個街廓,一路擴及周邊街道、整個柏克萊小城,乃至灣區和全美各地,甚至成為舉世傳播的設計學說和實務典範。

最早的綠建築

對於一心守護柏克萊丘發展的「山邊俱樂部」來說,有了完善的森林花園道路佈局還不夠,接下來更要有與自然共生、同時又富於藝術美感的建築房舍。

不難想見,對這群住家建築革命的領航者來說,當時小城盛行的維多利亞式建築型態——過於精巧雕琢裝飾的窗櫺和門廊、木頭拱門、層層堆疊的圓塔,還有多彩油漆塗刷的牆身,顯然都和柏克萊丘璞玉渾金的天然景致格格不入。尤其梅白克對於維多利亞式建築頗多置喙,於是強力反制維多利亞式建築的蔓延和擴張,自然也成了「山邊俱樂部」的重要主張,甚至對其呆板僵硬的花園佈局,也一併列入了革新名單。

基勒在 1904 年發表《簡單家園》的論述後,梅白克緊接著在 1906 年為「山邊俱樂部」撰寫了一本關於山邊建築的手冊,對於柏克萊丘的建

築發展，進一步提出了詳實的指導。在接下來的幾年間，他更陸續在北柏克萊區一帶建造了不下十餘棟木造住宅建築，其中還包括敘達街（Ceder St）上的「山邊俱樂部」會館。難怪有人說，大學校園北面幾處街廓，幾乎成了梅白克打造「與自然共生」房舍的試驗基地。

由於「山邊俱樂部」的大力鼓吹，加上建築專業彼此間的呼應唱和，在當時幾位建築名家，如梅白克、摩根及寇海德（Ernest Coxhead）等帶領風潮下，第一代灣區傳統建築（First Bay Region Tradition）的風格典範亦正式成型。以棕色木片屋形式表現的建築風潮，一時間在小城裡蔚為主流，並火速沿著山邊街道蔓延開來。好一段時光，柏克萊小城的建築精髓，甚至和棕色木片屋劃上了等號。

有人說，1890 年代在柏克萊小城出現的第一代灣區傳統建築，其實就是最早的綠建築。只是當年適足以反映綠建築的周邊技術與材質，顯然遠不足以媲美今日精進的水準。1923 年，北柏克萊區由焚風引燃的一場滔天大火，拋下了無情的淬煉和考驗。

這把從午後開始燒起的山谷野火，尾隨獷烈的焚風，一路由北而南朝著校

步道樓階

園北面無情襲捲而來。大約有上百名學生沿著校園北邊的赫斯特街（Hearst Ave）一字排開，不讓火苗有往校園突圍飛竄的任何間隙。小城鄰近市鎮的消防隊已緊急召喚加入救援，大火延燒兩個多鐘頭後才連繫上的舊金山市打火弟兄，也火速搭乘渡輪趕抵現場。

眼看大火一路朝西往熱鬧的夏塔克街（Shattuck Ave）延燒而去。漫天熾熱的火焰紅光，狂肆沖天的焦黑煙霧，喊叫聲，灌救聲……，一切的混亂，就在向晚帶著一絲絲涼意的習習晚風吹送下，煙滅霧散，一切再度歸於平靜。

也許是棕色木片屋格外「惹」火的召喚，這場世紀大火燒得又猛又烈，房屋全毀和半毀超過 600 棟，4,000 人無家可歸，其中包括 1,000 名學子。與自然共生的棕色木片屋，在無情大火的催迫下，也無可迴避的與自然共死，留下柏克萊丘山邊一片死寂的廢墟。

看著囂張焰火在棕色木片屋瓦間開疆闢土，由這一處屋頂竄燒向另一處屋瓦，一手催生出這群「與自然共生」之屋的梅白克心在淌血，從此誓言再也不用招惹火苗的木料為建材。浴火重建後的山邊社區，果然都披上了灰泥外衣，其中或有間雜的棕色木片屋，也多半是劫後餘生的倖存者。過去與橡樹草原荒野相呼應的木造建築社區，至此風格丕變。

除了新式建材趁勢而起外，建築形式結構也起了變化。尤其隨著二次世界大戰結束，校園學生人數激增，緊鄰赫斯特街的北面街廓，開始出現

高樓層的校園建築。後來創設的教會學校、教育機構,也陸續進駐與校園北面緊鄰的西北角落。不少早年興建的豪宅,紛紛被改造成學生宿舍,幾棟位在高地路和山脊路上原本由梅白克設計的哥德式房舍建築,也為蓄勢而起的公寓住宅街廓,紛紛倒下。另外,還有更多的公寓樓房以散兵游勇之姿,全面入侵這片原本獨門獨戶的山邊家園社區。

綠意盎然的森林花園

一場無名大火燒掉了美麗的山邊家園,也燒出了山邊居民聞「木」色變的恐慌和戒懼。一直到了 1970 年代,當火燒家園的苦痛記憶被漸漸撫平,棕色木片屋才又再現蹤影。倒是在這次大火中亦付之一炬的「山邊俱樂部」會館,在 1924 年完成重建時,依舊不改棕色木片屋的本色。

也許是作為俱樂部堅持「與自然共生」信仰的一種表徵,也可能是作為一種建築理念的延續與傳承,這一棟在敘達街上原址重建、這回由梅白克的妻舅——懷特(John White)接棒設計的

山邊俱樂部的標示牌

木片屋瓦建築，擠在周遭一片灰泥外牆住宅群中，頗有獨樹一格、孤芳自賞的味道。昔日眾人皆醉的流行元素，變革為今日的特立獨行，只能說是「風、火」造化弄人。

　　從另一方面來看，也許是拜這場祝融之災所賜，也可能是之前「山邊俱樂部」果然發揮了一定的影響力，原來由濱海一帶往山丘方向蔓延擴散的維多利亞式建築風，一路來到牛津路（Oxford St）上時便赫然止步。牛津路仿如防堵維多利亞式建築蔓延的一道防火線，過了這道防線再往山丘方向走，幾乎難得再遇見維多利亞那般繁複變裝的建築身影。實際上，「山邊俱樂部」的會址距離牛津路不到兩個街廓遠，由維多利亞式建築的銷聲匿跡，不難想見這群柏克萊丘的守護者發揮了如何的影響力。

　　走在這片山邊社區，除了道路和房舍有過精心鋪陳外，就屬滿眼搖曳的綠蔭叢木最引人矚目。枝幹魁梧奇偉的梧桐樹沿著街邊列隊站開，將幾條主幹道站出林木森森的氣派大度，加上遠近街道上迎風招展的樟樹、銀杏、女貞、紅木、胡椒樹……還有從擋土短牆上懸垂而下的柔弱枝條、隨處匍伏的蔓地灌叢，無處不是綠意盎然的社區樣貌。

　　這處森林花園的小城社區風貌，自然也是「山邊俱樂部」一直以來竭力澆灌下綻放的美麗花朵。從一開始的留住所有比居民更早入駐的老樹，到稍後用力鼓吹的大量植樹和綠化，無一不是「山邊俱樂部」步步為營的深耕手法。這裡實踐的植樹和綠化，可不是一小搓、一小叢或是一小簇的

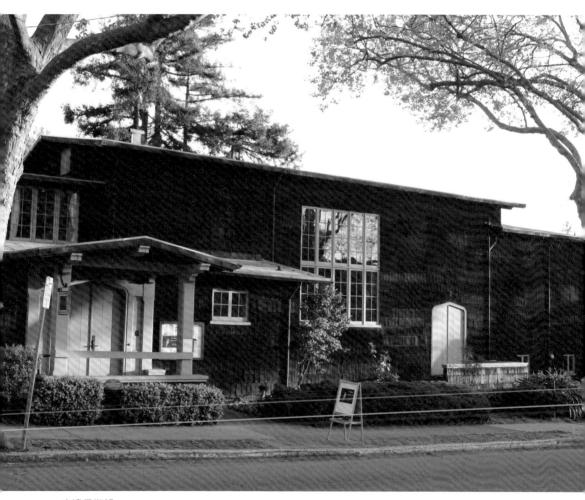

山邊俱樂部

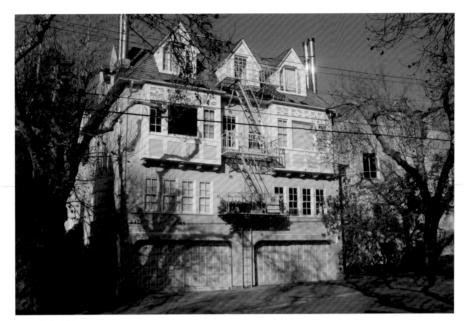

灰泥抹牆建築

綠意點綴，而是一條條長街、一個個街廓，大面積、下重手的綠色填充。

在「山邊俱樂部」描摹的圖畫裡，最好是「灰綠的橄欖樹梢上，再有李樹向上招展的深紫色枝枒。爬滿常春藤的高牆之上，更有柳條搖曳的綠浪翻騰。」像這樣召喚來奇花異木前呼後擁，層層疊翠，不僅密密掩蓋住了因建造開挖而袒露的瘡疤，也煥育出鬱鬱蒼蒼一座全新風貌的山丘。

對於庭園的鋪陳設計，「山邊俱樂部」也不乏鉅細靡遺的指導和陳述，甚至還列舉了植物花木清單。比方說，如果想讓花園裡多一點色彩的變化，不妨栽種像是紫藤花、鐵線蓮、常春藤、天竺葵和爬牆玫瑰等類的植物。

除了居家生活環境佈置外，在「山邊俱樂部」所起的帶頭作用下，小城居民甚至動手製作起日常家居用品來。由出身木材家具工藝世家的梅白克開風氣之先——他不僅自己設計家具，也親手打造家具——這股動手DIY的風潮，在當時漸漸瀰漫開來。當地居民紛紛成立手工藝術協會，甚

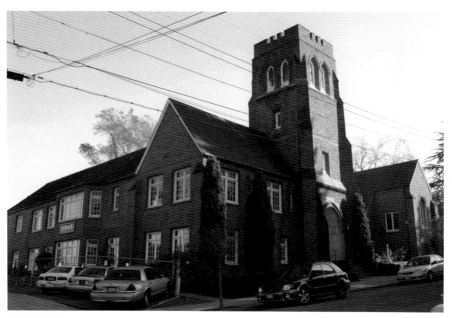

磚石建築現況

至找來專人指導，大家彼此切磋，主要專為自家住宅製作家具、陶器、皮件及金屬飾物等。像是詩人基勒家中就有這樣的一個協會，他們不僅自給自足，甚至還有餘力生產家具出售。

現在的「山邊俱樂部」自然不再帶領社區 DIY 製作居家用品了，隨著時代的演進，「山邊俱樂部」早已褪下昔日守護家園發展的角色。轉型之後，這裡更像是文化交流傳承的社區中心。每月固定舉辦音樂會、舞蹈欣賞和讀書會，也不定時安排各類演講和座談。大門前架起的小型看板，不時放著活動傳單。

一張張卡片大小的宣傳 DM，上頭畫了一個手持雞毛撢子、靠坐在沙發上的家庭主婦，最上端一列文字寫著：與其待在家裡撢灰塵，不如來加入我們……。看來這個由女人撐起一片天的百年俱樂部，多少年來，依舊以號召婆婆媽媽和姊姊妹妹們「站出來」，當為首件要務。

十字星勳章

當年在柏克萊大學校園草創之際,第一個提議應該舉辦國際競圖,以拔擢最優秀的人才來協助校園規劃的,是梅白克。他不僅熱情協助出資贊助的赫斯特夫人(Phoebe A. Hearst),籌辦所有相關事務,為了號召天下群英參與盛會,甚至遠赴英國和歐洲各地廣發英雄帖。

這場世紀競賽由來自法國的柏納(Emile Bénard)掄魁。之後柏納由於和校方理念不合,渡海來美只停留了短短一年的時間,隨即辭「官」返歐。柏納離開後,校方轉而委由獲得競圖第四名的霍華擔負重任,從此揭開了霍華在柏克萊大學校園裡,長達二十多年的建築總顧問的生涯。

後來轉往實務界發展的梅白克,依舊不改他領航創新、同時也熱心助人的初衷。由他設計建造的房子,成了人們不能不注目的小城風光。

只要繞著校園附近的城南、城北走一回,總是輕易就能遇見梅白克為小城留下的建築資產。尤其後來梅白克和「山邊俱樂部」的發展,有著緊密依存的關聯,也讓「山邊俱樂部」所在的北柏克萊區,為梅白克之後的行蹤埋下了百年不輟的線索。

處處埋伏著梅白克式建築蹤影的柏克萊丘,就有一處線索格外清晰引人。距離大學校園北面大約五個街廓,當時人稱「拉婁瑪公園」(La Loma Park)的地方,沿著拉婁瑪路和好景路(Buena Vista Way)的十字交

瘋人丘：西方的雅典？還是太平洋濱的烏托邦？

當年散居在好景路和拉婁瑪路這兩條十字交錯地帶的住戶，不僅在 20 世紀初期嘗試在社會和文化層面進行顛覆傳統的實驗性生活，更是素食主義的倡行者。他們多數時候只吃水果和堅果，這裡因此有了「堅果丘」（Nut Hill）的稱號。當然，Nut Hill 未嘗沒有「瘋人丘」的調侃意味。

這群精神文明的追尋者，試圖為居住空間和生活型態找尋新典範。在梅白克的引領風潮下，一棟棟大膽創新的住屋風格，大舉顛覆了小城向來盛行的維多利亞式建築。他們不僅在生活細節裡實踐新理念，更在文學、音樂、舞蹈、繪畫等藝術、文化和教育的修為上，力創新局。有人說，他們是在為修造「西方的雅典」而努力，也有人認為，他們是在打造「太平洋濱的烏托邦」。

錯線上，遠近前後佇立著一棟棟由梅白克設計的住宅屋舍，這裡便是傳說中梅白克的建築王國，也是當年小城居民口中的「瘋人丘」（Nut Hill）。

在「拉婁瑪公園」購地置產的梅白克，首先是為自己建造了一處家園。這棟由梅白克首度為自家人從無到有一手打造起來的房子，顯然是一處「迷人的住所」，梅白克的女婿在後來的追憶裡說到，「屋子裡有兩處壁爐，每個房間都有夏天時節可以清涼入眠的睡廊。餐廳視野遼闊，廚房裡滿滿都是碗盤餐碟……」，比起之前位在貝里曼街上的老家，這裡的住屋格局顯然寬敞舒適許多。

新建屋宅外牆裹覆著紅木原料木片瓦，錯落的山牆屋頂朝著不同的方位擺開陣勢，屋宇參差層疊，仿如應對著高低起伏的山巒坡地。還有位在房子正中央最高處的船型餐廳，四面鑲著透明大玻璃，同時又向外連結著

露台。這些由梅白克在當時首創起用的透明玻璃和露台,既前衛又新潮,
比起後來大流行的年代,整整提前了幾十年的光陰。

梅白克的獨立創新,加上他在大學城的建築發展上已經奠立起的社會
聲望,讓那些追隨他的腳蹤也朝「拉婁瑪公園」遷徙的居民,亦紛紛渴望
梅白克來為他們設計家園。於是在群聚效應之下,拉婁瑪路和好景路的十
字交錯線上,先後嵌上了梅白克精心雕琢打造的一棟棟建築,就像一顆顆
晶亮的鑽石,閃動著梅白克式建築特有的光芒,終於匯聚成柏克萊丘上一
枚熠熠耀眼的十字星。

「現代」化的龐貝式別墅

如果由校園北面沿著拉婁瑪路的方向上山,來到十字交錯帶的地標區
後,最先映入眼簾的梅白克建築屋舍,是這棟倚山面海、以東西狹長走勢
佈局,同時又在前緣凸出一方涼廊,將海灣景致盡收眼底的兩層樓高混凝
土造屋。

這棟以水泥為材的住屋建於 1907 年,在當時梅白克幾乎全以木造結
構稱勝的建築風格裡,實屬罕見。原來屋主是任教於柏克萊大學、同時也
是第一個確認出加州聖安德烈斯斷層的勞森(Andrew Lawson)教授。其
實,這位地質學家也已清楚認知,另一道海渥斷層正好從他預備造屋的空

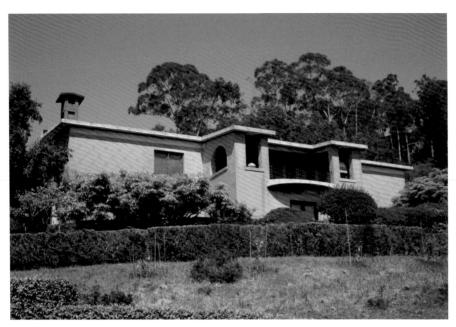

勞森教授家

地上橫切而過，加上前一年（1906 年）才發生舊金山大地震，因此建造一棟耐震的屋子，成了勞森最關切的議題。

　　不同於當時一般人熱衷追逐棕色木片屋的風潮，勞森教授選擇了既防震又防火的強化水泥作為造屋材料。儘管一般來說，木造結構的耐震機能較佳，而且強化水泥才剛問世，價格並不便宜，但勞森始終一本初衷，堅持以水泥造屋。對於當時才開始流行的新建材，梅白克倒也顯得雀躍欲試。

　　也是因緣際會，向來喜歡以古鑑今的梅白克，這回決定將這棟地質學家的住屋建造成一棟現代龐貝式別墅，藉此將不久前才發生的舊金山大地震，和公元 79 年火山爆發下被埋沒的龐貝古城作一連結。

　　從拉婁瑪路的上坡路段往右側邊望去，這棟佇立山腰斜坡上的樓宅，果然看似由多種不同色調的石板拼疊而成。比起梅白克其他的木構建築，在空間鋪陳上，更有強烈的幾何造型及軸線對稱的風格。尤其在外觀顏色上，更顯出了十足的「龐貝」印象──粉紅、淺黃和淡白。粉紅和淺黃是

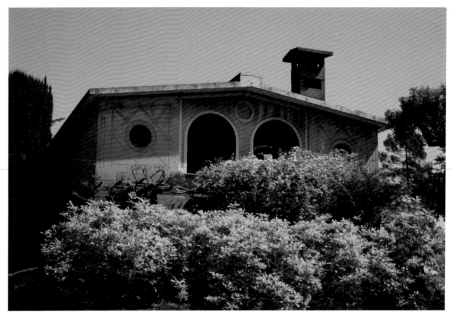

勞森教授家

主色調，外緣則以白色鑲邊留白。

　　整體來說，淡淡的黃土色澤佔據了大半的二樓牆面，底樓牆身則全面裹覆著淡粉玫瑰的柔彩。除了二樓涼廊的拱頂窗洞旁鑲了鉛灰色塊，其餘淺黃牆面均以菱形切割線條雕飾，線條交錯處又以黑色彩石拼貼，更加重了整體的圖案意象。另外，像是屋簷、窗框、門緣，也都以類似的線條刻鏤及黑色彩石雕琢裝飾，極盡精細佈置的巧思，只不過這類的裝飾細節，和龐貝式的建築特色關聯較小，反倒比較接近「維也納新藝術派」（Vienna Secession）的風格。

　　也許是水泥用料的關係，這裡還有木構建築裡少見的拱頂開口、圓形窗孔，另外，屋頂也以左右淺斜的薄層水泥板搭建而成。在這棟充斥著梅白克的另類造型元素的屋樓裡，唯一不變的，大概就屬屋頂上那支擎天而立的煙囪——上下兩排開口、頭罩頂蓋的矩形立柱，儼然已成梅白克建築的註冊標記。

　　值得一提的是，在東向的二樓涼廊外牆上，環繞著拱頂開口，刻鏤著綿密的葉紋雕飾。這個原本要應用在其他牆面上的雕飾圖案，終因造價昂貴，預算超支，只好全面叫停。這棟水泥房舍比起當時一般屋子的造價，還要貴上一倍。由於水泥用料在當時並不普遍，價格相對高昂，加上早期山路難行，必須仰賴驢子馱負水泥上山，更加重了建造成本。

量身打造的居屋環境

這個當年尚稱罕見的混凝土建築，格外引人注意的是：設置在房子後頭的兩個冷水淋浴間。要不是有著特殊的生活觀，誰能忍受一年四季都以冷水沖澡呢？這個特殊的佈置格局，也說明了這個極具健康意識的社區，在當時是過著如何嚴謹自律的生活型態了。要是你知道同樣住在這個社區的梅白克，一生享壽九十五高齡，大概更能清楚體認「極具健康意識的社區」所代表的具體涵義，也會對這群被小城居民謔稱為「瘋人丘」上的波西米亞居民的生活方式感到好奇吧。

中規中矩的鹽盒式建築

　　梅白克為勞森教授建造混凝土住屋的這一年，稍早也才剛完成自家的住宅建築。同一年，他也為格哥里（Francis E. Gregory）一家在大十字星西北角落的格林塢台（Greenwood Terrace）上設計了一棟木造新屋。

　　比起好景路上的建築型態，這棟位在格林塢台上的房子，稱得上是中

規中矩的新英格蘭風「鹽盒式」（Saltbox）建築──不對稱斜屋頂，朝後方拖曳的屋頂斜蓋，恰好和屋子矗立的丘地斜坡相呼應。由正前方看去，是規矩方正的兩層樓高木片瓦貼面造型木屋，若換個角度從側面打量，順著山坡斜拉而下的屋頂蓋，一路由屋宇最高點直往坡地底樓延伸而去，像少女頭上一條長長拖曳的馬尾，正好呼應著前半截如劉海覆額一般的屋頂蓋。

儘管「鹽盒式」房舍自有一套建築語彙，但在梅白克的巧妙變造下，格林塢台上的新居，仍適度展現了他對山邊建築的理念。比方他向來主張屋舍最好依傍山勢而建，不宜大肆開挖整地，格哥里家的房子便很巧妙的立足在前後不同水平的基地上。他還選用了木頭、灰泥，及磚、石等自然材質，好讓房屋外觀儘量保持天然原色。

為了避免陽光直射，造成住屋溫度驟升，梅白克之前寫在《山邊建築手冊》的對策是：屋簷要深，而且房屋東側最好有向外延展的寬廣門廊。但受限於「鹽盒式」建築既有外形的束縛，梅白克則改以門廊內陷的方式，來改善住屋條件的微氣候。此外，二樓的窗戶也依循他「集中開啟」的建築理念，以避免室內引入混亂的交錯光源。一向位居「鹽盒式」屋舍中心位置的煙囪，也讓梅白克遷移到牆屋旁側，以爭取最大的室內空間。

總的來說，這棟鹽盒式建築的整體外觀，拘謹、優雅，只是少了梅白克一貫異想天開和另造新局的冒險。

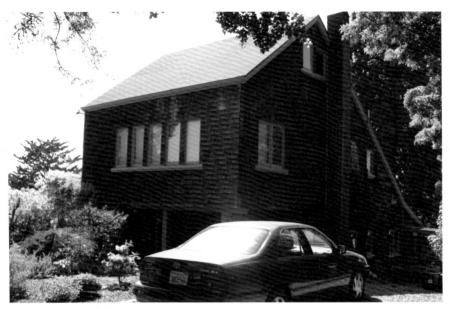

格哥里家的鹽盒式建築

　　說起十字星地標區，在創意上最特立獨行、在風格上更是獨幟一格
的住宅建築，則非「雙翼之殿」（Temple of Wings）莫屬。這棟以古希臘
羅馬的巨型科林斯柱，大氣魄搭建而成的屋宇，最初是由梅白克為波頓
（Boynton）一家人擘劃設計，後因主僱雙方無解的矛盾，轉由霍華事務所
裡一位年輕的設計師門羅（A. Randolph Monro）接手完成，時間是 1914 年。

　　儘管「雙翼之殿」並未在梅白克的手中完成，但梅白克為「雙翼之殿」
所引入的古希臘羅馬建築藝術元素，著實讓十字星地標的建築風貌，益加
煥發出多元文化的風采。梅白克筆下的設計語彙，除了深受歐洲文化的薰
陶外，在「藝術及工藝運動」風潮的洗禮下，東方藝術的精髓亦不時在他
的筆尖顯影。尤其是如絲緞般綿密柔膩的日本和風，便不時盱睨著屋子的
空隙，在梅白克的窗櫺間舞動起屬於東方的身影。

爲日本瓷盤打造一個家

從拉婁瑪路上的勞森教授家再往上走幾步路，就在快接上好景路的叉口轉角上，一片濃稠綠蔭掩映間，佇立著一棟粉白和藍綠色澤相間的樓宅。鑽出綠籬封鎖線的上半截屋身，在斜頂屋蓋下，一大面向街敞開的方格窗櫺，讓人看了眼熟。只是乍看間不像是一般住宅，直覺上像是機關或學校。奇妙的第一印象，讓人弄不明白原由，等深一層了解，方才恍然大悟。原來關於這棟房子的起造，還有段有趣的故事。

有一天，在柏克萊中學的圖書館裡任職的馬修森（R. H. Mathewson）太太，帶了一個日本瓷盤來見梅白克，同時對他說：「請幫我設計一棟可以和這個瓷盤相匹配的房子。」

梅白克二話不說，坦然接下了這道戰帖，於是便出現了街角這棟同時混合了瑞士山居特色，以及日本和風味道的建築宅第。

面對馬修森太太想更貼近東方的想望，這位勇於冒險創新的設計魔法師，果然又從他的魔術袋裡變出了嶄新花樣。

撥開叢叢糾葛的綠蔭圍障，在面向拉婁瑪路的這一側屋身，前後兩個大小不一、不對比傾斜的山牆屋頂，以高低參差的方式，排比出優美的建築立面。一樓以灰泥材質打造粉白牆身，一樓以上牆面則以未經修邊的粗獷紅木為材，同時塗抹上一層苔蘚綠的外衣。

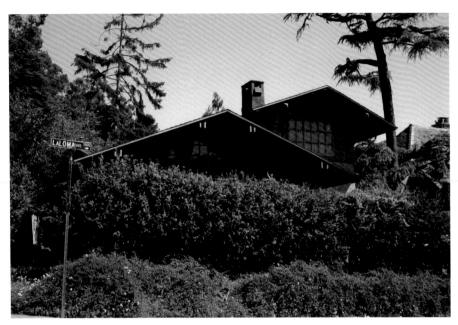

馬修森太太的房子

　　兩處屋簷掩映的山牆立面，都鑲嵌了大片藍綠色方框窗格玻璃窗，既為室內引入充足而透亮的光源，也為屋裡屋外收納了四顧流盼的風情。像這樣由大片敞開的格柵窗櫺山牆、上端再以外露橫樑撐起屋簷的外觀，大概已成了現代建築裡，最常仿效的梅白克式結構造型，也是第一代灣區傳統建築中，風格獨具的代表性元素。

　　此外，為了撙節開銷，梅白克非常技巧地縮減了房屋的大小，用「以量制價」的方式，有效降低建造成本。比方說，他儘量減省室內的次要空間，好讓主空間的優雅大度凸顯出來。又比如他讓屋簷變窄，同時以簡潔的線條收拾出俐落美觀的外型。

　　對於這位總以「美的追求者」自詡的設計師來說，空間大小可以適度「縮水」，但美感絕對不能打折。事實擺在眼前，梅白克確實做到了這一點，而他透過馬修森家的屋宅，還印證了一件事：以簡單的建築結構，結合高超的設計手法，一樣能打造出經濟實惠的優雅住宅。

　　梅白克為一群築夢者創新打造居家環境，無疑也為「異元文化」提供
了萌芽生根、甚而開枝散葉的沃土。這批聚居在大學校園北面的波西米亞
人，不時身穿羅馬式寬鬆衣袍、頭戴花冠，一群相知或同好，赤足徜徉在
青草坡地上。他們彷彿各個都能寫詩，喜好戶外饗宴之餘，更人人熱衷於
讀書會和音樂會。只可惜這樣嫻適恬靜的山居歲月，因為 1923 年的一場
大火，起了變化。

　　這場無情的試煉，對梅白克來說，既有殘酷的掠奪，亦兼容有慈悲的
寬貸。殘酷的是，在這場大火中，梅白克自家的住屋燒成了一片焦土，還
有波頓一家的「雙翼之殿」，燒得只剩下三十幾根頹然向天的羅馬立柱。
除此而外，十字星座上由梅白克一手打造的其他房舍，都安然逃過一劫。
也許是上蒼悲憫，刀山火海下，終究為梅白克風華一時的藝術資產，留下
了不死的血脈，悠悠穿渡悲歡交織的人間歲月。

花兒都哪裡去了？

就在梅白克為馬修森一家造屋的 1915 年，斜對街的一棟木造房子，也在這一年
完工。這棟為當時任教於柏克萊大學音樂系的西格（Charles L. Seeger）教授所建
造的房子，也許後來經過多次的改建和翻修，屬於梅白克特有的建築風格，已
經顯得模糊。如今說到這棟西格教授的故居，人們較常提及的反倒是他出名的
兒子。原來這位西格教授正是創作出流傳廣遠的「花兒都哪裡去了？」（Where
have all the flowers gone？）的民謠歌手彼特・西格（Pete Seeger）的父親。只是機緣
不對，這位知名的民謠歌手並未出生在這棟由梅白克設計的屋子裡。

傍著向晚的清風與明月，十字星黯淡了下來。什麼時候會再光芒照人？當時沒有人知道。

從「一間屋」到「麻袋屋」

經歷火燒屋舍的梅白克一家人，後來大多數的時間都借住在梅白克的岳母家。一直到家中的大兒子華倫不堪住屋的擁擠，一人獨自回到舊家被火移平的地基上紮營度日，這才讓梅白克起了重新造屋的動念。

為了讓兒子華倫有個遮風避雨的居所，梅白克決定在舊家的火燒遺址上重建新屋。這回他計畫建造一棟只有一個房間的「一間屋」，同時打算以防火的「氣泡石」（Bubble Stone）作為建材。

其實在大火發生之前，梅白克就已經開始嘗試使用由他朋友萊斯（John Rice）所發明的「氣泡石」。這種「氣泡石」製作的過程是先將膠水、福馬林用水攪和成凝膠狀混合物後，再加入水泥、砂和水。接著再用麻袋浸漬在泡沫狀混合物裡，等吸足了原料，再將麻袋掛在木條上曝乾。

大致來說，「氣泡石」製作過程簡單，一般人便能輕易上手。製作好的「氣泡石」，重量輕、搬運容易是一大特色，同時也能順應牆緣和門窗的形狀，輕鬆裁切，甚至也能作為屋頂用料。像這樣以手工製產的「氣泡石」，看來也頗符合梅白克向來倡導的「藝術及工藝」的傳承。

從一開始，梅白克建造「一間屋」本身就充滿了試驗性質。在這棟只有一大間房的屋子裡，沒有廚房，沒有餐廳，睡覺的地方就在進門處一樓半高的閣樓內。上了工業釉彩的三面大門，向著四圍環繞的花園大大方方的敞開。他主張屋裡屋外理應連成一氣，屋裡的次要空間能省則省，最好把時間、精力和經費，都集中花費在一處理想配置的主體空間即可。

由於當時正好遭逢美國經濟大蕭條，像這樣「極簡主義」的空間鋪陳，以及低成本氣泡石的運用，都成了梅白克反映時代背景的建築主張。「一間屋」當年還上了最暢銷的《日落》（Sunset）雜誌的專題報導。

之後，「一間屋」自然經歷了許多更動和變革，而且也漸漸隱去了最初原有的面貌。到了現代，人們談論最多的「古早事」，大概也只剩下還留在屋牆上的那些重量不重的氣泡石。至於梅白克當時的苦心孤詣，以及最初的獨到見解，看來已成煙塵往事，難得再聽人提起。

儘管麻袋屋歷經幾十年歲月而不墜，但對於麻袋腐爛可能造成水氣滲漏的現象，梅白克還是不免擔心。為此，梅白克還曾積極尋求可能替代黃麻的纖維材質，甚至連遠在中國和日本的材料也不放過。最後因為專利權的問題無法順利解決，迫使梅白克不得不放棄。

這棟為華倫建造的「一間屋」，其實不久後就有了「工作房」（Studio）的普遍稱號，而且很快開始進行睡房的擴建。在 1925 年梅白克一家人正式入住以前，又在北邊原來的網球場上，擺置了一棟地產公司報廢的小型

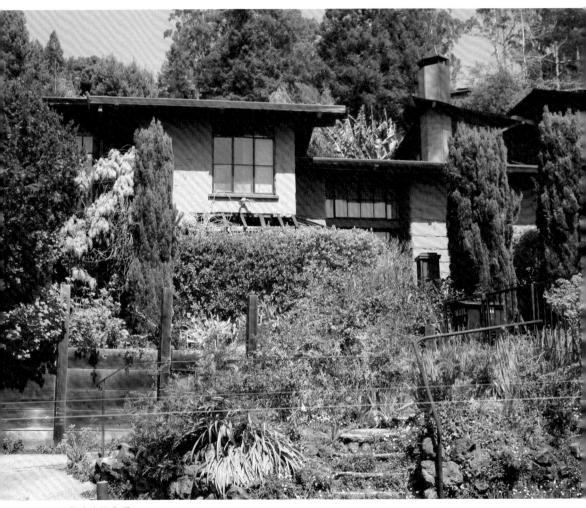

梅克白工作房

辦公木造建築。

這棟小巧的木造建築，就和「工作房」的增長歷程一樣。梅白克先以小屋為核心，同樣也以「氣泡石」為材料，環繞著小屋周邊很快又「長」出更多的房間來。這裡便是後來小城居民暱稱的「梅白克別墅」（Maybeck's Cottage）。

如今位在好景路上的「梅白克工作房」，和隱身屋後的「梅白克別墅」早已分割為兩處獨立的房產，而且都已各自買賣，也各擁新的屋主。

「梅白克工作房」一身淡紅色玫瑰粉彩屋牆，仍隱約透露出「氣泡石」一方方麻布袋的印記。只是這片狀似壓花水泥的牆面，看在不知情的外人眼裡，恐怕很難和「麻袋屋」的身世聯想在一起。就像大火過後的這棟新造屋，洋溢著一片粉彩喜氣，早已嗅不到一絲昔日大火燒天的滄桑。曾經高舉擎天的梅白克式煙囪，曾經和落日爭輝的船形餐廳玻璃大窗，都在鳳凰浴火的重生裡，化作隨風而逝的灰燼，歸於渺渺天地。

森林裡的魔幻屋

後來梅白克替塔夫茨（J. B. Tufts）在距離自己老家幾步之遙的基地上造屋，已經是 1931 年的事了。

身為牙醫師的塔夫茨一生迷醉於藝術和建築的領域，是梅白克的頭號

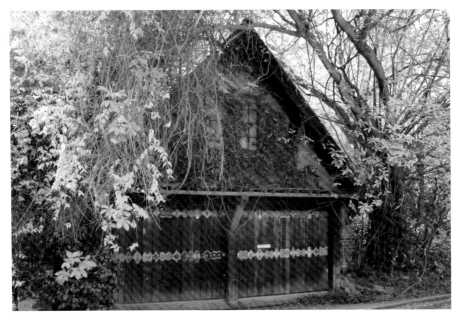

塔夫茨的家

粉絲。這棟位在好景路上的房子,已經是他委託梅白克設計的第三棟建築了。

　　塔夫茨家的住屋隱身於叢林草木間,只有一扇刻鏤著彩色印染圖案的深褐色車庫木門,大方地向外開展。

　　會有誰費心的在木頭上印染出彩色圖騰呢?在柏克萊小城裡,除了梅白克之外,大概再不作第二人想。1910 年,梅白克在大學校園南面建造的第一基督科學教堂*,以出類拔萃的木雕工藝及印染手法,讓世人驚豔。沒想到二十多年後,他又以自己獨到的木料染印,為一扇再尋常不過的木門雕琢添色。即使到了 21 世紀的現在,這扇幽僻小徑上的木門,依舊擴散著一種質樸的美感和張力,讓人一見如故。

　　穿過叢灌和藤蔓糾葛的綠色重圍,貼覆著木片瓦的哥德式屋宇躍然於眼前。只見斜屋頂由二樓高處一逕往底層延伸,拉出一條陡深的屋簷線。

*可參考《不解之緣・柏克萊》(遠流出版)一書中「梅白克的巧思」。

不開老虎窗，也不見梅白克慣用的破碎簷邊線的雕飾，結結實實一座大屋
頂蓋建築。因為密不透風，反透露出一絲絲的神祕氣息。也許是濃稠綠蔭
間瀰漫不散的水氣，讓陡尖屋宇滿佈翠綠青苔，更憑添了幾分童話故事裡
的浪漫氛圍。

　　和青苔蓋頂的魔幻屋呈 L 形相交的另一棟屋宅，斜屋頂微傾，露出
一、二樓層的大片窗櫺。尤其是開在山牆一側的矩形大窗，上下貫穿整棟
樓層，乍看下頗有教堂建築的風格。這個時期的梅白克正忙著替遠在伊利
諾州的一所教會學校設計教堂。
也許因為這個緣故，所以塔夫茨
家的樓宅也借來了聖殿的光，自
成令人稱羨的另一種住屋格局。

　　有趣的是，這個 L 型建築佈
局中的戶外空間，在兩座廂樓之
外又以短牆圍成一方院落，和小
徑接壤處還開了一扇木門，乍看
下頗有中國四合院的味道。要不
是左側邊兀自佇立的標準梅白克
式煙囪，驀然一看，真讓人以為
到了東方。

塔夫茨家的院子

華倫的房子

隨著家庭人數的增多，新建的「麻袋屋」和「梅白克別墅」已不敷使用。於是梅白克在火燒老宅十年後，又往老家東邊的好景路上覓地造屋。

當時年紀已過七十歲、幾近退休的梅白克，決定要為家人建造房子，其實還另有時代背景下的現實考量。那時美國正值經濟大蕭條，梅白克顧念長年跟隨他的幾個助手的生活前景，還有和他搭檔多年的木匠都需仰賴他的供給，於是又再度投入自家房舍的建造工作。當時是 1933 年。

這回梅白克一口氣同時搭造了兩處房宅。一棟位在好景路北面，是他的長子華倫和媳婦的住屋。另一棟建在好景路南側，距離路底的「雙翼之殿」僅一屋之隔，是他和妻子安妮，以及雲英未嫁的女兒三人的住所。

當時為了節省經費，梅白克決定建造兩棟相同的房子，在他的如意算盤裡，屆時只要依照房子各自所在的地形，略作局部的調整即可。實際上，梅白克家族的這兩棟房子各擁其趣，從外觀實在看不出來是出自同一套建築計畫。無論如何，這兩棟各有巧妙之處的房舍，顯然又為十字星座鑲上了兩枚小巧晶亮的鑽石。

從外型上看，華倫家的房子有著哥德式的陡深屋宇，梅白克這回用了破碎簷邊線的手法，創造出不連續橫寬的斜屋頂，來增添建築立面的靈巧與活潑。然後又在半截斷斜屋頂下，向屋外分別延展出三處露台。由遠處

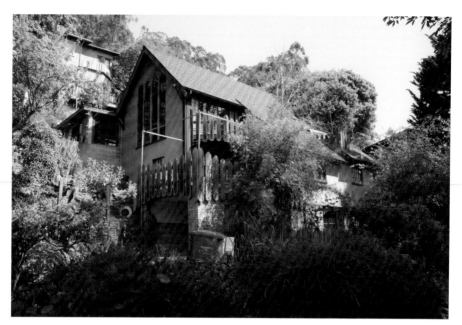

華倫的房子

望去，這幾處露台彷彿是由城堡懸垂而下的吊橋，周邊還環繞著條板狀的紅木欄杆，鄰近道路這一側的露台，下方還藏著一小間停車房。

　　歷經大火燒屋之痛，說是不再以木料造屋的梅白克，為了照顧搭檔多年的木匠夥伴，還是無可避免的運用了木頭建材。只是和以往不同的是，這回木結構大多用於室內，而且多以松木為主。屋子外頭則以灰泥抹牆，大面開啓的窗戶以金屬材質鑲邊。在方框窗格裡嵌進的一片片鉛玻璃，為室內變幻出柔和的光影，其中最引人矚目的，就屬佔據了大片山牆立面的長條形窗扇，從某個角度遠遠望去，華倫的房子彷彿正以教堂的外觀暗暗顯影。

　　事實上，華倫的房子就在早兩年蓋好的塔夫茨家的斜對面。如果說是因為塔夫茨家那扇教堂風格的落地長窗，後來獲得了各方一致的讚譽，因此梅白克也為兒子華倫的住家設計了風格雷同的落地大窗，恐怕也不無可能。

安妮之屋

　　至於建造在好景路另一端的梅白克住家，從外觀造型上看，無疑又是梅白克舉世無雙的獨到之作。

　　這棟以梅白克太太的名字命名的「安妮之屋」，最讓人印象深刻的，自然是杵在屋子正前方、上下滿佈環形雕紋的煙囪。為了呼應房屋四周紅木掩映的氛圍，梅白克以水泥預鑄的手法，為煙囪雕琢出紅木莖幹的意象。看來這座造型特殊的煙囪，還兼具有現代雕塑的功能，同時更以「開門見山」的姿態，在第一時間、以第一個場景，迎接著走向屋門的家人和訪客。

　　相較於華倫的房子，「安妮之屋」建造在一處形勢更為險峻的陡坡上。順應地形變化，在上坡段的園門邊，還搭造了一座露台便橋。這座露台直接通向屋子二樓的廚房，讓進出屋門的動線，更顯靈巧便捷。事實上，一棟住屋同時佈局兩處入口，向來是梅白克處理山邊建築的獨到手法。

　　此外，不同於華倫的屋子是以梯凸不一的屋簷線來變換立面風景，這回梅白克改以參差層疊的斜屋頂，來為「安妮之屋」營造美感。整體來說，「安妮之屋」小巧玲瓏，細緻的鱗片屋瓦，散發著典雅的氣息，一面面金屬鑲邊窗櫺，也透露出一種嬌羞的嫵媚。也許是「安妮之屋」的稱號已先給人女性柔膩特質的期待，也可能是少了過去處處以僱主為大的牽絆，這回梅白克原本一心就以家中的兩位女性為設計發展主軸，於是展現了不同

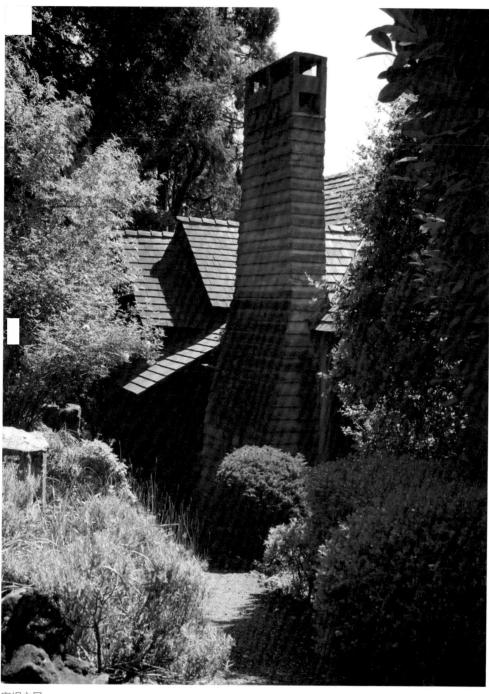

安妮之屋

於以往的纖細風格。

高齡建築大師的封筆之作

和華倫的房子只差一個門號的艾金夫婦的家，是梅白克在「拉婁瑪公園」設計的最後一棟建築。

艾金夫婦原本是向梅白克家租屋的房客，先生是大學教授，太太也是位老師。他們後來向梅白克買了一塊空地，同時又百般央求這位建築大師來為他們設計新家。當時已是 1940 年。

這時候的梅白克已年近八十，不過顯然還保持著投身創作的樂趣，對於自己的美感品味，也依舊信心十足。艾金家的住屋，仍大致延續了梅白克之前的設計風格，少數不同之處在於室內天花板是之前不曾用過的柏木，還有橫樑間加了雕飾。

梅白克最擅長的壁爐設計，這回以水泥預鑄而成，造型比例更比以往來得氣派恢宏，頗有雕品藝術的格局，這是梅白克有意讓艾金家的訪客為之「驚豔」的特殊鋪陳。尤其是盾形爐罩上由梅白克親手畫的鳥嘴獸圖騰，色彩鮮豔奪目，輕易就成了客廳裡的視覺焦點，也成了艾金家最為人所津津樂道的藝術瑰寶。

艾金家努力邀來梅白克為其設計新家，只是在屋宅順利完工後，艾金

夫婦卻從未支付過梅白克任何費用。類似這樣的糾紛與不快，恐怕也是從事實務工作的梅白克，比起擔任校園建築總顧問的霍華，更需擔負的職業風險。

無論個人的設計生涯如何，這兩位建築家都在各自的建築王國裡引領風騷。如果說大學校園是屬於霍華的貴族領地，那麼「拉婁瑪公園」的十字星地標，必定是梅白克的偉大莊園。

只要天氣清朗的時候，由「拉婁瑪公園」向南面望去，山腳下的大學校園景致，總是歷歷可見。倚山面海、巍然而立的校園鐘塔，尤其清晰在目，甚至彷彿聽得見它準點發出的鐘響。

離開大學校園的梅白克，其實並未走遠，他以一生的歲月，為柏克萊丘別上了一枚熠熠發亮的十字星勳章。當夜暗下來，校園鐘塔尖頂的燈亮起來，宛若閃爍天際的一顆明星。不遠處柏克萊丘上的十字星，此刻亦發出灼灼逼人的光芒。

一生創意不輟的梅白克

十字星一帶的建築群，都隱含了幾分相似的神韻，彷彿相互間都有著血脈相連的關係。這除了得力於梅白克為「拉婁瑪公園」掀起的建築風潮外，還歸因於他「愛管閒事」的熱心腸所致。梅白克一生不改喜歡給人意見的個性，只要是有關房屋建造的問題，他總是滿懷熱情的為人提供意見；而且知無不言，言無不盡。

只要附近鄰居有人家裡正在施工，總會看見已從繁忙的事務所裡引退下來的梅白克，就近坐在工地不遠處的身影。他邊和工人聊天，也邊給工人建議。就這樣，這位「坐而言」的者者老者，即使到了晚年，依舊發揮著他諄諄善誘、滴水穿石的影響力，無怪乎附近鄰里社區的房子，都帶有一絲梅白克的味道。

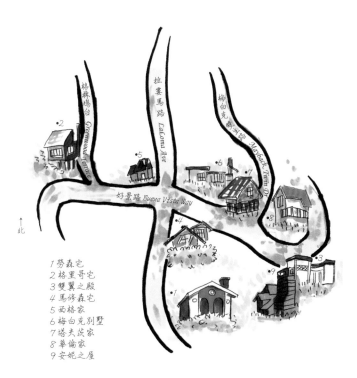

1 勞森宅
2 格里哥宅
3 雙翼之殿
4 馬修森宅
5 西格家
6 梅白克別墅
7 塔夫茨家
8 華倫家
9 安妮之屋

十字星勳章示意圖

雙翼之殿

　　想像中的「雙翼之殿」，應該是被風吹得飽滿鼓脹的雙翼，挾持著羅馬式殿宇，在樹與天交會的丘嶺間，隨時作勢——御風而起。

　　只是來到登錄的地址，卻完全不見任何飛揚跋扈的瓊樓玉宇。除了等待紫藤花牽藤引蔓的兩根門柱外，沒有任何門扇攔阻來客的去路。只是那一面在陽光下閃動金芒的「私人產業」告示，不費吹灰之力讓人不敢越雷池一步。

　　紅磚鋪地的車道右首，是一片敞亮的小城海灣景致。預料中凌空而起的「雙翼之殿」，卻深陷山雲林莽間。一層一疊的綠障，封鎖了宅邸外的視線。一直一線的開敞車道，也作了明白聲告：不走進去，你和「雙翼之殿」終將緣慳一面。

　　「雙翼之殿」這樣引人矚目，實在是因為當初起造這棟房子的女主人翁波頓太太，當年就是個傳奇人物。波頓太太創造的傳奇故事不少，譬如說：不管天況如何，波頓一家大小——兩個大人、六個小孩，夜裡總都睡在露天的屋頂上。他們要與星辰同眠，清早一睜開雙眼，便能欣賞無垠的藍天、天上的雲朵、參天的綠樹，還有遠方的山丘。

　　波頓太太身為現代舞蹈先驅鄧肯（Isidora Duncan）的兒時玩伴以及後來的追隨者，她更時常帶領著小孩赤足在草地上跳舞，在花叢間遊玩嬉戲

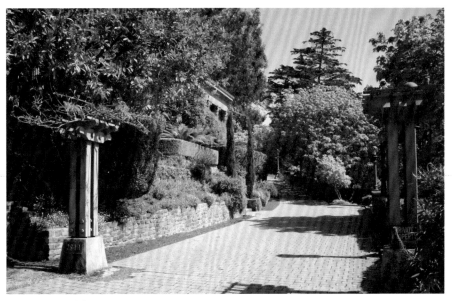

通往雙翼之殿的車道

作功課。他們穿著寬鬆的羅馬式衣袍,就像他們無須密閉的屋舍,更無須拘束人的衣著。他們渾然投身在大自然的懷抱中。

同是自然主義的崇尚者,波頓太太和梅白克一見如故。也因為氣味相投,決定遷居柏克萊小城的波頓家,在好景路上購置了一塊空地,同時邀來梅白克為他們設計家園。

梅白克顯然頗能掌握波頓家的生活意趣和品味,在房子建造之初,他先為波頓一家設計了兩處花廊作為臨時居所。其中一個花廊作為睡覺起居之用,廊頂覆蓋著可以翻捲的帆布,夜裡只要捲起布幔,波頓一家八口就可以如願的睡在星空下。

另一個花廊就建在起居間的北邊,四面裝了玻璃窗,專門用作廚房和用餐的地方。廚房裡有爐灶和水槽,只是水槽並未接上自來水,平日所需用水都由後山上的山泉水一路接引而來。垃圾就地掩埋,如廁的地方就隱身於尤加利樹樹叢間。這樣以天地為家的住居型態,是梅白克「與自然共生」又一次與眾不同的獨創。

這棟一開頭由梅白克為波頓一家設計的永久住屋,主要由各據左右一方的起居間和舞蹈教室,中央圍塑一處開放式 U 型庭園而成。若從空中鳥瞰,仿如左右雙翼護衛著中間的鳥巢一般,波頓太太因此將它取名為「雙翼之殿」。

簡單生活的表徵

只可惜,梅白克終究未能按照最初的擘畫,為波頓一家完成「雙翼之殿」的建造。由於過程中遭逢預算超支的問題,加上雙方在土地買賣產權認知上的歧見,烽火一觸即發。兩造爭鋒相對,原有情誼終告破滅。「雙翼之殿」的後續建造也改由年輕的建築師門羅接手,並在 1914 年落成完工。

由梅白克立下設計基礎的「雙翼之殿」,是以古希臘羅馬建築元素裡的巨型科林斯柱,支撐圓形水泥平台界圍成屋,然後在柱與柱之間僅以帆布幔宣告屋內與戶外之別。微風過處,立柱間的布幔立時被風灌得飽脹,彷彿護衛巢穴的雙翼益形豐盈壯碩,也讓習舞其間的幼雛,在面向前方的小城和海灣時,仿如置身在壯闊無際的舞台上自由飛舞。

就像當時地方報紙所下的新聞標題:「波頓太太是回歸自然和古希臘文明的實踐家」。「雙翼之殿」確實代表一種「簡單生活」的態度,若以

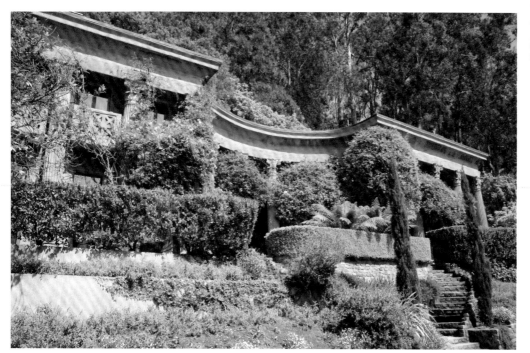

雙翼之殿

現代人的眼光來看，這棟房子「簡單」的程度，確實令人驚訝。只是住在裡頭的波頓一家，不僅一點不以為忤，甚至還滿心歡喜。

面對灣區的寒夜，儘管房子四面幾乎和室外連通一氣，但波頓太太總是自豪的說，他們家的石塊地板下有熱水流動來保持室溫，而屋裡的四個壁爐，也適時發揮了一定的禦寒功能。

此外，他們還把砌在室內的櫥櫃用來放書，桌子到了晚間就變身作床鋪使用。屋後掛了簾幔的小房間和陽台相通，結果既成了連繫兩翼的廊道，也用作私密的更衣間。衛浴間設在樓下，只是房子裡少了廚房。波頓太太說，他們家開伙只為了烘烤花生，而且每天也只需花費十五分鐘，其他多以水果和堅果等生食為主，在這種情況下，實在不需要設置廚房。

除了吃得簡單之外，以波頓太太的生活哲理來看，他們一家子也算穿得舒適得體。衣服無須繁縟的剪裁縫製，整匹布料順著身型披掛出羅馬式

連衣裙或大披肩的樣式，便是遊居天地的自然本色。要是未聽聞「瘋人丘」上的奇人異聞，就貿然闖進「雙翼之殿」的居家生活，恐怕還會誤以為自己讓時光隧道的機器轉進了古希臘羅馬的昔日城邦。

　　波頓太太以簡單衣食過生活的態度，果然實現了她以天地為家的初衷，如此一來，也無須再為操持家務的瑣事煩心，可以將全部心思放在舞蹈和藝術的陶冶上。波頓先生自然是重要的支持者，他擁護素食主義，在家裡也穿著披披掛掛的長袍，只是這位在舊金山開業的律師，平日當然還是一身西裝革履的出門上班。

浴火重生的彩蝶

　　也許波頓一家神居般的生活，也招來希臘火神的妒意。1923 年北柏克萊區的一場大火，將「雙翼之殿」燒得只剩下三十四根擎天大柱。不久之後，波頓一家在殘存的科林斯柱地基上，又重新蓋起一棟兩層樓高的建築。只是這一回，柱與柱之間不再有隨風展動的布幔，取而代之的是方形格窗和紋風不動的水泥牆面。一樣的平台屋頂，兩相對稱的左右雙翼圍拱著中央一處開口向海的 U 型中庭，浴火重生的「雙翼之殿」，背倚綠木山巔，再次巍巍而立。

　　也許是如影隨形的科林斯柱如常湧動著古希臘羅馬建築語彙的貴族血

浴火重生的雙翼之殿

脈，浴火重生的「雙翼之殿」散發著濃得化不開的典雅氣質，睥睨周邊庶出山林的居家建築。重建後的昔日舞蹈之家，兩翼底樓的寬敞空間依舊佈置了舞蹈教室，「雙翼之殿」依舊是讓生活與藝術相遇、相融的妙會殿堂。無怪乎有人說，這棟建築果然讓柏克萊小城一向標舉的「西方的雅典」名號，更加名實相符。

「雙翼之殿」是一處將現代舞鍛鍊成金的熔爐，繼波頓太太之後，又由她的女兒和女婿傳承衣缽，柏克萊小城一連幾個世代的孩子都在這裡接受舞蹈和藝術的啟蒙。一直到 1980 年代，即便波頓太太的女兒和女婿已是八十高齡的老人了，都還能看見他們孜孜矻矻教導著一群身著羅馬式衣袍的小女孩，在「雙翼之殿」的羅馬科林斯柱下、在園子裡的花叢間，像忙碌的花蝴蝶一般，不停展動雙翼穿梭飛舞。

數十載歲月流逝，「雙翼之殿」周邊草木奔發，葳蕤蓊鬱的綠林叢莽幾乎遮去了它的大半身影。稜角分明的方形屋頂，已經取代火燒之前的圓頂平台。稍稍外露的包廂式陽台，以及醒目的紅色窗櫺，是綠色屏障空隙間唯一透露出的表情。「西方的雅典」神殿，已然悄無聲息。

雖然梅白克走了，波頓太太也已經步下舞台，鄧肯成了後世追憶的國際舞蹈名家，「瘋人丘」也早已成為雲煙往事……。但柏克萊丘終究留存了這棟造型獨特的「雙翼之殿」，讓人看了總不禁好奇的問起它的身世與由來，於是小城舊事終於留住了百年傳承的香火。

睡美人的地址

　　柏克萊的房子奇幻多變。圓桶尖頂塔樓、人形陡深屋宇……，讓人不禁好奇：這樣特殊造型的房子真有人住在裡頭嗎？偏偏這樣「好看」的建築風光，這兒彷彿處處俯拾即是。等你見識過小城北邊史布斯街（Spruce St）上的「諾曼第村居」（Normandy Village），可能更加懷疑柏克萊小城根本是童話世界裡的人物駐居過的地方。

　　很難想像，距離大學校園北面的赫斯特街不遠處，就藏著一處圖畫般的美麗造型屋。身歷其境，彷彿走進了童話故事的奇幻世界，白雪公主、睡美人、青蛙王子，還是灰姑娘……，童話人物在腦海中快速閃過，這裡該會是誰的家？

　　尖頂塔樓，覆蓋著木片瓦的陡深屋宇，如果時光倒轉，睡美人應該就熟睡在這塔樓之上。

　　頂著青苔蓋頂的上樓通道，扭腰擺款的登樓階梯，像是專為身量短小的白雪公主裡的小矮人所量身打造。

　　拱形大門，大門內低懸著鐵索吊燈，是王子快馬加鞭捷報喜訊必定要通過的城堡大門。

　　鑲著典雅格狀窗櫺的塔樓窗前，也許曾經站著美麗的公主，手裡捧著彩球，努力張望塔樓下簇擁在人群裡的白馬王子。

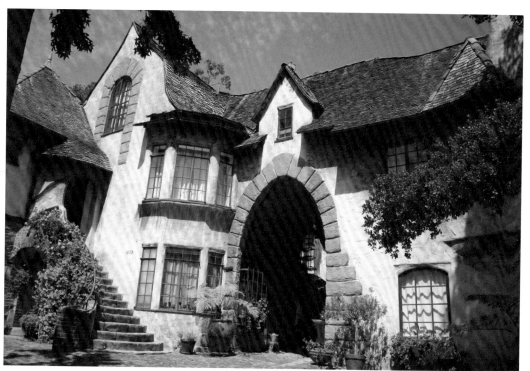

諾曼第村居

　　磚砌煙囪、灰泥牆面，這處屋頂豎著風標的房子，又或許是灰姑娘努力工作的廚房？灰泥牆面畫了一隻氣宇軒昂的公雞，彷彿正咯咯咯地啼叫著晨光已現，把「諾曼第村居」又再度喚回鄉野氣息瀰漫的現實世界。

原來叫作「桑柏格村居」

　　這處緊臨著現代街道的歐陸中古世紀造型屋，就像現實環境裡的夢幻世界，給人超現實的感受，也引人無限遐思。其實臨街幾棟讓人驚豔的童話屋，不過是「諾曼第村居」的一個起頭，這處號稱全灣區最大的童話故事風格屋的所在地，幾乎佔據了大半個街廓，由一簇一簇各自獨立卻又各擁特色的房子，彼此緊密相依佈局而成，其間還環繞著小巧可人的庭院、

花園、紅磚鋪道和羊腸小徑。

　　說起這處在 1927 年完成首棟建築的「諾曼第村居」，一開始原來叫作「桑柏格村居」，是由當時年僅二十五歲的桑柏格（Colonel J. Thornburg）一手策畫推動。在這之前，桑柏格已經在北柏克萊一帶建造了好幾棟童話故事屋。至於這位加州出身的年輕人為何立意要建造一處法國鄉間風情的村居，其實沒有人知道太多原由。曾有一說是，桑柏格曾經在第一次世界大戰期間前往歐陸造訪法國的諾曼第，回國之後，便一心想要重建當時他在法國見到的諾曼第村居的景象，於是有了柏克萊童話屋的出現。

　　不論桑柏格本人到底有沒有去過法國，負責諾曼第村居設計的第一位建築師，同時也是柏克萊大學建築系 1913 年的畢業生耶倫（William R. Yelland），確曾在第一次世界大戰期間拜訪過法國，而他最擅長的童話故事風格屋設計，也著實受了歐陸美學的薰陶。村居臨街右側首先完成的這棟歐風建築，便是耶倫的代表之作。

　　穿過屋頂豎著風標的拱門，裡頭藏著小巧的環形天井，天井正前方如階梯步步爬升的高牆正中央，豎起了一具擎天的十字雕塑，襯著碧藍如洗的天空，莊嚴、肅穆，在原本洋溢浪漫童話的氛圍裡，彷彿又多添了一種神話的氣息。

　　細細來看，這座童話屋有塊石、紅磚鑲嵌的粉白牆身，有碳黑屋瓦罩頂。屋脊線以磁磚疊砌，拉出精準的八方走向。屋頂輪廓線卻起伏有致，

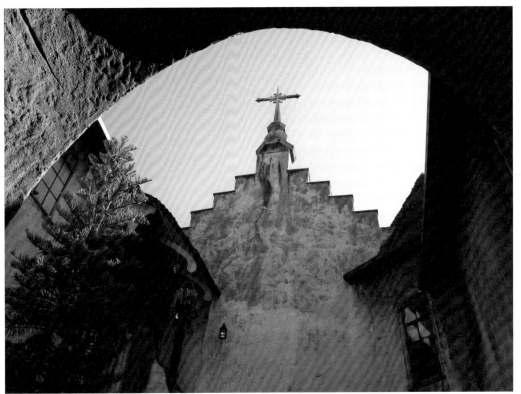

童話屋的環形天井

仿如塊石任意堆疊成型，歷經風霜洗禮，一片古樸踏實。踩過天井高低起伏的紅磚鋪面一路往後頭走去，屋外佈置了一處庭園，院子四周圍了木籬，左側邊開了一道通向村居其他屋舍的木門。這棟最早完成的童話故事屋，便和這方庭院結合成一處生活單元，成了村居裡的小聚落。

在耶倫完成村居的首棟建築後，桑柏格又在空地上繼續築夢，一簇一簇的聚落就沿著面街的ㄇ字型通道陸續鋪展開來。這時期的桑柏格不只是計畫的推手，更晉升為設計師的角色，同時也加入了村居屋舍的細節打造。

和耶倫設計的建築僅隔一條窄巷，左側邊一棟披著誇張山形樓階遮簷，遮簷上滿佈碧綠青苔的童話屋，讓人不能不多看它一眼。樓階遮簷採

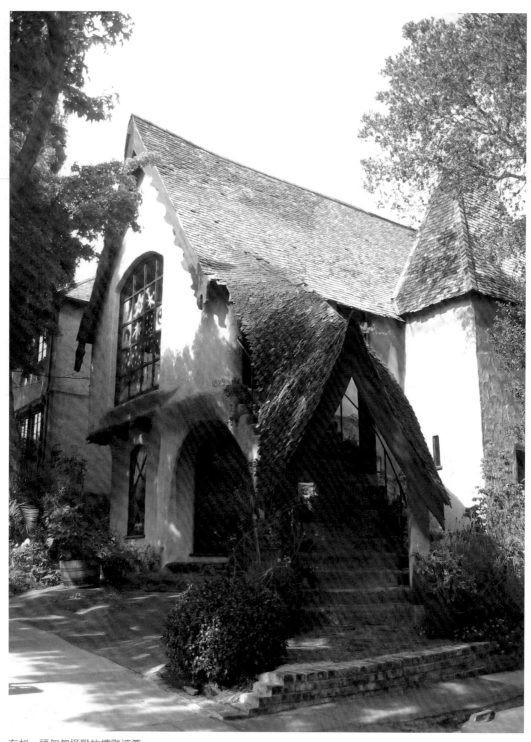

有如一頭匍匐怪獸的樓階遮簷

蜿蜒曲折如狐皮圍巾的簷板

　　不規則收邊，像一頭怪獸匍匐台階之上，只微微撐開一角，為住戶讓道。

　　面街一扇朱紅方框超大窗扇，罩頭一頂陡深屋宇簷蓋，怎麼看，都像滋味甜膩引人的薑餅糖果屋。一道蜿蜒曲折的簷板，就藏身在山形簷蓋下蠢蠢欲動，遠看如水波雲龍，近一點瞧，卻如貴婦頸項間的一條狐皮圍巾，栩栩如生的狐狸頭就懸在簷板端底，虎視眈眈的注視著來往過客。

　　另一頭的方柱尖頂角樓，最初以為是超大的變形煙囪，後來瞄見小小窗扇裡晃動的人影，才知道是另一處生活作息的空間。像這樣超視覺系的建築鋪陳，村居裡還能變換出多少綺麗的童話世界，讓人不禁滿懷好奇。

村居生活的家常情調

　　循著窄巷往村居裡頭走，首先來到眼前的，是右手側一棟白色粉牆、木瓦屋頂建築。墨黑金屬鑲邊的矩形窗櫺，就大大小小、高高低低的貼

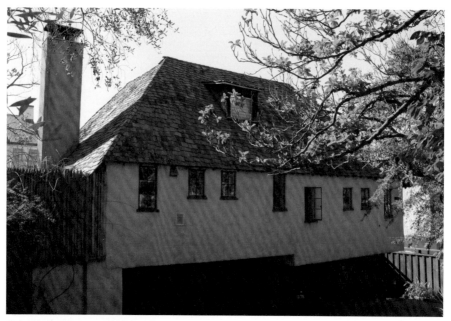

停車間的設計有種時光倒置的錯亂

在二樓的粉白牆面，有種讓人會心一笑的童趣，也有一種超現實的質樸美感。儘管樓下為現代汽車改裝的停車間有種時光倒置的錯亂，還是不減這棟故事屋的古錐妙趣。

這棟以小巧窗櫺引人注目的屋子後頭，還藏了另一處獨立院落。墨黑色斜屋頂蓋頭，牆身帶點黃土色的參差斑駁，房舍造型俐落簡單，讓人想起三隻小豬的家。只是屋外一方庭院，密密圍上一圈柵籬，柵籬間園門緊閉，比起別處，這裡更顯出庭院深深的味道。也許是三隻小豬受怕了大野狼的當，從此關起門來過日子，不再桑麻柴門，與鄰人聞問。

沿著ㄇ型右側通道往北走，來到東北轉角處折向西行，村居裡最長的一條水泥嵌磚石板路就在眼前迤邐開來。右手側一列山形屋頂磚牆屋舍，就緊貼著石板路鱗次櫛比的建造起來。

墨色木質鱗片屋瓦，擎天粉白圓筒煙囪，還有裹上一身白衣的磚造牆

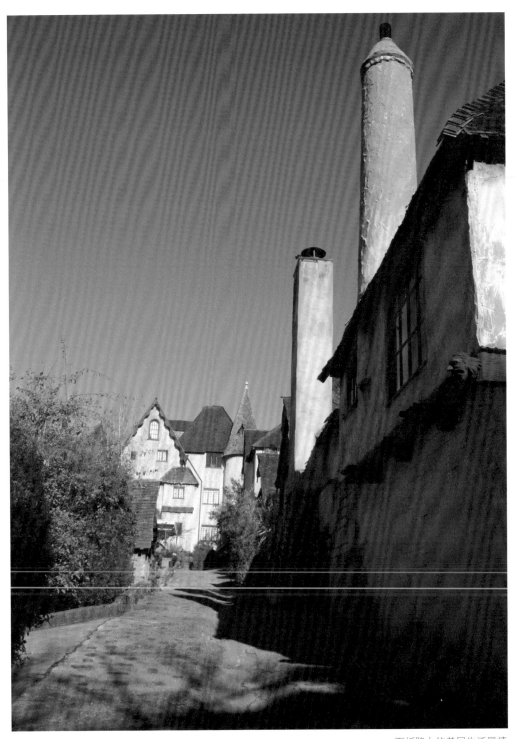

石板路上的巷居生活風情

鎮宅驅邪的滴水獸

身。一扇扇朱紅格狀窗櫺就開在二樓，有幾扇窗扉半闔半掩的朝外推開，沒有花檯掩映，也無陽台緩衝，人走在石板路上，幾乎就緊貼著人家窗前經過。歐陸中古世紀的巷居生活風情，彷彿就在步履敲在石板路上的「叩、叩」聲中迴盪開來。

　　窗櫺下有一列排開的四隻滴水獸，這些喚不出名字的奇形怪物，卻各擁不同的面貌，有的酷似龍頭，有的狀若人臉，有的張口露出利齒，有的根本無法比對形容。姑不論這些異形是魑魅還是魍魎，深色木雕襯著白底粉牆，怎麼看都是一幅精彩的立體雕塑。更何況不論這些滴水獸有無實際的排水功能，當下顯然已經擔負起鎮宅驅邪的功能。

　　右側另一處聚落單元，在佈局上又起了一些變化。採左右對稱，以ㄇ型鋪陳的建築線，在正中心切開了一隙裂口，這裂口和石板路垂直相交，ㄇ型聚落裡三處拱頂家門，就朝著石板路如一個「品」字嵌在裂口間。這

三處拱頂家門，有如一個「品」字

處裂口因其間栽了一株槭樹，茂葉濃郁如娉婷華蓋，便顯出了家居庭園的氛圍，再加上牆沿角落邊，有葉子綠得出油的山茶、含苞預放的洋杜鵑，還有熱熱鬧鬧爬了一滿牆的紫花九重葛，處處顯露出村居生活的家常情調。

　　墨色屋瓦，白色粉牆，一樣的朱紅格狀窗櫺，只是窗子的形狀和大小，隨居處不同而有了變化。尤其石板路旁的兩處窗扇，頂上還多添了木片瓦蓋頭，一邊是山形的尖頂，另一頭是規矩的長方，造型多變，不按牌理出牌，更加深了童話屋淘氣浪漫的色彩。

　　每家每戶不能少的煙囪，在這兒也作了一種改換和變形。房屋邊角大面積的紅磚堆疊，堆疊到一個高度，一柱圓筒煙囪彷彿由紅磚屋身抽芽而出，一舉擎天。儘管線條擘劃不規則，拼疊手法不規矩，卻也不失一種無厘頭的趣味。只是這樣的紅磚圓柱，還分置在拱頂家門前方的樓階扶手柱

由紅磚屋身抽芽而出的圓筒煙囪

頭。相同的元素，不同的符號，但同等鮮活的面貌，這樣看來，無厘頭的安排其實深藏著心思縝密的佈局。

尖塔裡的祕密

魏魏矗立於通道端底的城堡建築，是當年人稱「諾曼塔」的童話故事屋。以黑白對比的兩大色塊，分別裁剪出墨色屋頂和粉白牆身，再揉進少許細細的朱紅線條，鑲出窗戶的框邊及牆緣的邊角，輕易就拼貼出逗趣可愛的古堡樣貌。

圓柱塔樓的三角尖頂直指穹蒼，最是搶眼。尤其烏黑尖頭蓋頂上，開了一扇小到不能再小的迷你老虎窗。漆黑人形窗簷，朱紅框邊窗櫺，遠遠望去，像一張嘴角微啟的紅唇，迫不急待要向世人洩漏尖塔裡的祕密。

如果說這處樓堡建築真有不可告人的祕密，首先最惹人懷疑的，當屬白色粉牆上大小不一、形狀各異的窗扇佈局，無論怎麼看，都像是孩童筆下「凸槌」的畫作。只有年幼的孩童不懂排比，也不懂對稱，分明上下一式的方形大窗，也無心排整對齊，一忽偏左，一忽偏右，一派無邪的浪漫童趣。

還有一開頭是四橫五束的木格窗扇，到了後來卻減省成了兩橫三束的格局，窗扉立刻小了一倍，卻依然堂堂正正的佔據樓宇一方。方才筆筆直

線到位的矩形窗口,也忽地變了花樣,直線突然轉彎,變成拱頂的缺口。有的鑲上玻璃,成了一扇拱頂長窗;有的安在塔樓基腳,成了進出城堡的通口;也有懸在半高空的,像一個塗墨的黑洞,定睛細看,原來是又一處居家入口。是古靈精怪的淘氣,又有點故弄玄虛的搞怪,讓超過八十高齡的諾曼塔,永恆留住一張童稚俏皮的表情。

由這處諾曼塔前折向西行,建造之初被喚作「諾曼雙塔」的另一座諾曼塔就位在隔鄰面街的位置。由紅磚和灰泥混搭的屋牆造型,因為粉牆上多了葡萄藤蔓的彩繪圖飾,更多了一種富饒的表情。還有另一處牆面,一隻金黃毛獅舉著旗幟盾牌的圖樣,頗有比擬歐洲皇家貴族的想像空間。

這處諾曼塔的屋頂輪廓線也更顯繁複錯雜,除了圓柱尖塔、山形屋頂,還有多角抓邊圓拱塔樓。這處塔樓造型不凡,外貌獨樹一格,只是窗檯前微微顯露的床頭一角,輕易就洩漏了再平凡不過的居家風情。倒是屋頂上以紅磚疊砌的煙囪上頭一方小小的直指天際的十字架,讓人相信這座諾曼塔,無疑是村居裡最接近天聽的地方。

你也可以是童話故事的主人

諾曼第村居除了有桑柏格在 1920 年代完成的七、八簇童話故事屋外,後來的屋主在 1950 年代前後,又陸續在空地上造築新屋。儘管前後造屋

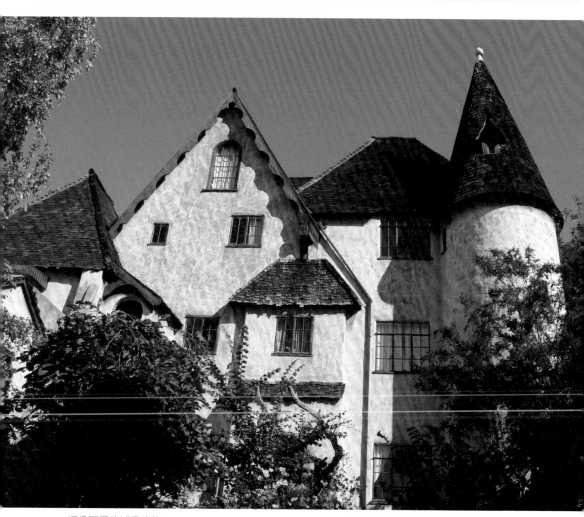

逗趣可愛的城堡建築

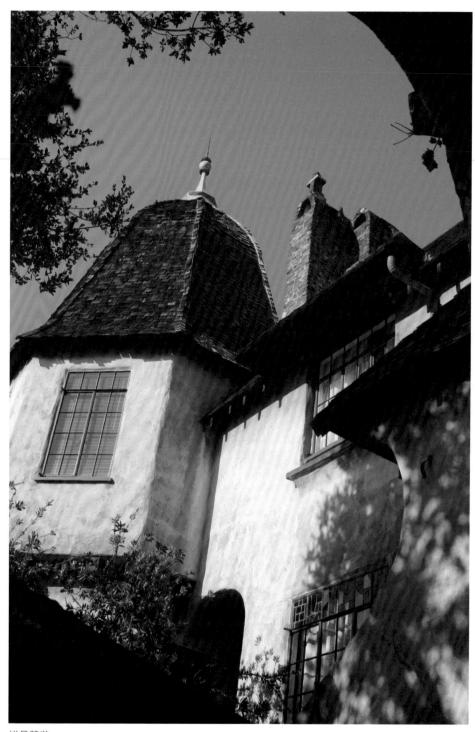

諾曼雙塔

的年代，中間相隔了近三十年，還好後來新造的房子，大體上依然延續了桑柏格時代的建造風格。要不是一樓停車房，還有後來新增的停車棚，輕易就戳破年歲的祕密，從外觀上來看，村居裡的每一處童話屋，都是讓人不經意就會作起白日夢、編織起故事的夢幻世界。

在柏克萊的街道上出現這樣一處充滿異國風情的童話屋，除了給地方居民帶來視覺上的饗宴外，也招來了不少好奇的訪客。其中最讓村居住戶津津樂道的，無非是搭著計程車前來朝聖的日本遊客。實在不難想像這群來自亞洲的訪客，手裡端著相機，口中連不迭的稱頌著「Kawai」的景象。

有一天漫步經過諾曼第村居，看見其中一棟饒富意趣的城堡造型屋前插了一塊「吉屋出租」的標示牌。連絡電話、月租價碼登載明確，如果喜歡，每個月只需花費 2,000 美金，就能為自己冠上城堡主人的稱號，真實體驗進駐童話故事屋的浪漫情境。如果你是睡美人的粉絲，想要自封為「睡美人」的家，應該也不會有人反對。

現在終於明白，原來圓桶尖頂塔樓、人形陡深屋宇……，這樣特殊造型的房子，真的有人住在裡頭。

摩根的小古堡

如果想見識一下女性設計師在建築作品上精巧而細膩的表現，那麼肯定不能錯過位在柏克萊大學校園南面杜蘭路（Durant Ave）上的「柏克萊城市俱樂部」（Berkeley City Club）。

這棟蜜砂色古堡造型外觀的城市俱樂部，由茱莉亞‧摩根一手打造，最早的正式名稱為「柏克萊女子城市俱樂部」（Berkeley Women's City Club），是一處專為女性設計，也專為女性所使用的社交空間。提起摩根女士的芳名，一般人恐怕不知是何方神聖。但要是說到由摩根女士所設計的赫氏古堡（Hearst Castle），喜愛名勝古蹟或旅遊的朋友，便不免都要露出「哇，這我也知道」的共鳴表情。而這處女子俱樂部，便是摩根口中暱稱的「小古堡」。

柏克萊女子俱樂部和赫氏古堡不僅同樣出自摩根女士的設計之手，由於時機巧合，參與建造「小古堡」的專業人士，也正是稍早為起造赫氏古

小古堡：女子俱樂部

20世紀初始的柏克萊小城，依舊籠罩在男尊女卑的社會氛圍裡，女性沒有投票權，更遑論和男性平起平坐。小城裡一群走在時代尖端的職業婦女，試圖打破藩籬，要為女性營造一處從事社交活動的公共場域，於是在幾個婦女團體攜手合作下，大力招募會員，努力籌備款項，同時請來摩根女士擔任建築設計。1929年，一棟嶄新的城堡建築，巍然聳立於小城核心位置的杜蘭路上。

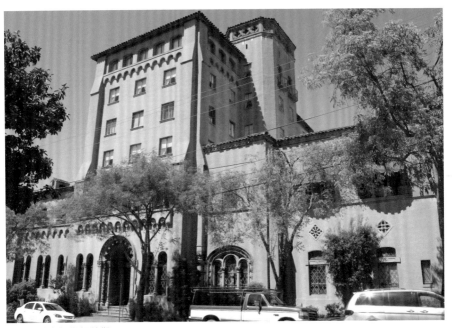

柏克萊城市俱樂部外觀

堡特地從歐洲遠渡重洋而來的同一批工匠。從拼花地磚、壁爐、天花板，到科林斯柱，還有各類壁飾、動物造型吉祥物……，凡是以強化水泥灌漿、預鑄、打模成型的各樣作工，以及窗櫺、磁磚接縫等細節，無處不見這批專業工匠精良手藝的極致表現。「小古堡」雖然不及赫氏古堡的富麗堂皇，但從設計、起造到藝術表現，兩者間無不牽繫著系出同門的緊密依連。

摩爾式―哥德式建築的融合

在外觀上，小古堡同時融合了摩爾式及哥德式建築的特色。大門正立面六層樓高主體建築拔地而起，兩層高廂樓側立左右兩翼，形成一幅凸字型的立面構圖。無數連續排比出現的拱頂窗口，對比烘托出拱頂大門的氣派與大度。窗櫺間、門柱上、拱形框格邊，看不完的花葉雕琢裝飾，數不清的枝蔓糾葛纏綿。人未登堂入室，已先迷醉於門前的爛漫花叢間。

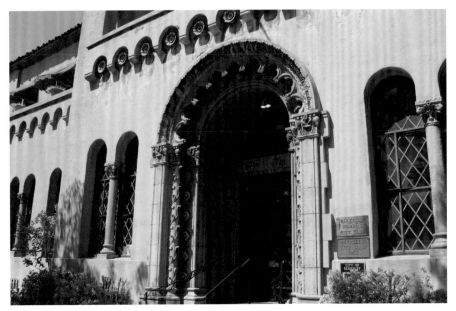

「小古堡」大門入口

　　推開厚重的玻璃大門，門內羅馬—哥德式建築的古典風情迎面襲來。以毛茛葉隆重裝飾柱頭的科林斯柱，在入口玄關處前後站開。莊重典雅的十字拱頂在柱與柱之間擴張——膨脹，膨脹成接續不斷的穹窿。由穹窿端頂懸空而下的一盞盞吊燈，擎舉著交相輝映的蠟炬光點，撚亮一室燦燦金黃的華麗。

　　東西橫長的入口廳堂，正前方是扶手鐫刻著圓孔雕飾的登樓台階，長廊朝西伸向左側大廳，這裡是早年職場和商場上的女強人熱衷於宴會交誼的空間。長廊向東經過一處開了拱頂長窗的接待區，再往裡間走，是當年專為男性預備的候客室。裡頭出現的常客，無非是女性會員的丈夫、兒子或是心上人。

　　就在男性候客室同側的轉折屋角邊，藏著不起眼的一扇門。推門而入，裡頭一片水波蕩漾，波面上金光閃動、水紋漫漫，一張藍色地毯般的

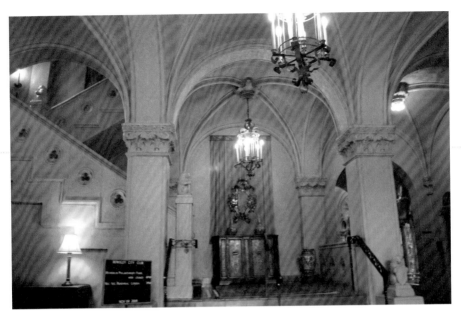

「小古堡」入口大廳

　　游泳池迎面鋪展而來。原來小城居民口中小古堡裡最平民風範的藝術佳作
——游泳池，就隱身於此。方才的小門將人引入池畔端底高處的觀賞區，
觀賞區以劇場樓階鋪排，階梯上還放了好幾把木椅，方便觀賞和等候的人
坐息。這樣的安排和隔鄰的男性候客室連成一氣，果然特別關照了必須久
候女伴的男士需求。

　　這處終年開放的溫水游泳池，讓女性能有一處游泳健身、戲水聊天、
休閒放鬆的私密場域，在早期保守的年代，尤其別具意義。不過小古堡裡
的室內泳池最為人所稱道的，仍在於它雍容華貴的獨特造型。

　　一道道弧形拱柱由南往北貫穿整座泳池，池水仿如在洞谷間靜靜流淌
的一方清淺。以三拱頂兩立柱為一單元的摩爾式落地長窗，先在北面為陽
光裂了一方開口，接著又在牆的東面以連續五回的重複出列，站成一排聲
勢浩大的華麗隊伍，為來自庭園的自然天光奢華開道。

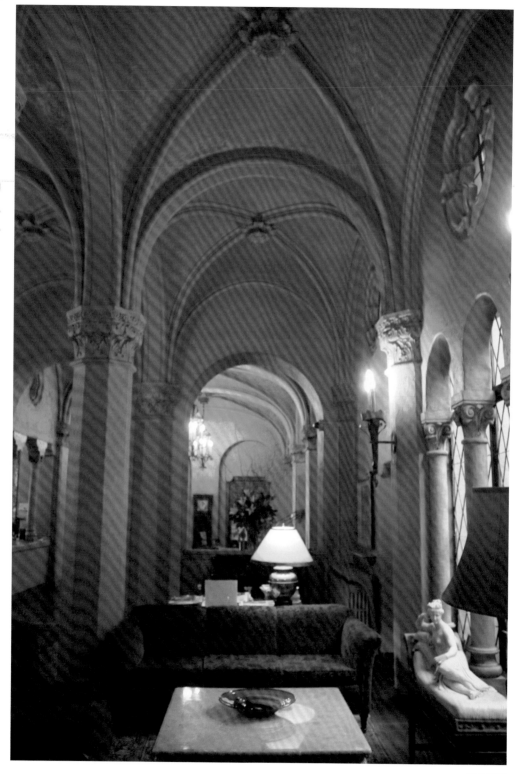

一樓會客廳

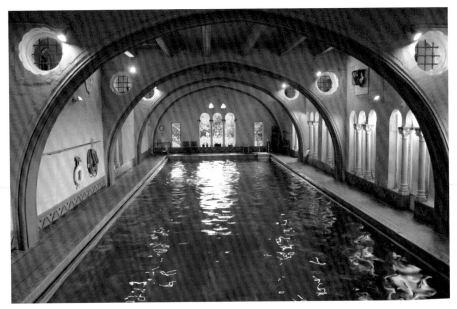

室內泳池

在光的映照下，池面一片盈動的藍藍水光，枕樑外露的天花板也上了藍彩，一道道弧形拱柱也漆了藍邊。但這還不夠，在地板、在池底和牆裙的拼貼磁磚裡，還嵌進了一種鮮亮奪目的土耳其藍，你一定得細細去找，慢慢去瞧。也許是摩根女士對「土耳其藍」情有獨鍾，竟讓它成了這座泳池的一道密語，一個你不能不知道的識別符號。

這裡乍看之下猶如木造結構的天花板，以及拱頂長窗列柱上精巧的花草人物石雕，全都是由水泥預鑄打模成型。不費一根木料，不花一方石材，早年那批歐洲工匠所展現的精良工藝，正在眼前上演一幕幕令人驚嘆的工藝魔術，而這裡不過是個開頭。

自然光影的變幻

整體來說，小古堡主要是環繞著東西兩座中庭花園展開空間佈局。六樓高主建築居中，西側院落就緊接在一樓左側大廳北面。東庭佔地面積較

大，右側以室內泳池為界。這兩處露天花園，仿如小古堡的綠色雙珠，滿蓄天光，除了為每一扇向它開啓的窗口輸送陽光，也各自煥發成草木濃郁的青蔥綠洲。

靠西一側的花園以山茶花為主題，東邊的院落最初以洋杜鵑稱勝，後來陸續加入的莎欏、鴨腳木，撐開蔽天綠帳，再加上蓊鬱濃密的雜樹繁花，過去獨尊洋杜鵑的局面已不復見。倒是西院的山茶依舊獨霸一方，斜倚橫生的枝枒，一年茂盛過一年，把原本就偏狹的院落壅塞到幾乎只留下一條羊腸小徑，還有刻飾著三位古典美女，名為「青春」浮雕的一片粉白牆面。

原來東西兩處庭園在北面都設有涼廊為端景，後來東庭這一頭的涼廊鑲上了玻璃，改成了一處室內茶廳。西院涼廊則故景猶在，依舊是通透的半戶外空間，拱頂立柱下幾張散置的桌椅，一派悠閒的地中海風情。

沿著東庭西側延伸的穹頂迴廊，以內外兩相對應的圓形窗孔和拱頂立柱，中間包夾大片玻璃門窗，為花園裡的光與綠大開門戶。玻璃門窗上整面的菱形窗格，窗格間鑲進了鉛玻璃，讓透入室內的光，起了一種朦朧的變化，加上菱形窗格為室內製造的美麗投影，小古堡因為自然光影的加入，有了曲折富麗的多變面貌。

鉛玻璃窗的設計，著實為小古堡憑添了不少浪漫的氛圍。像是一樓左

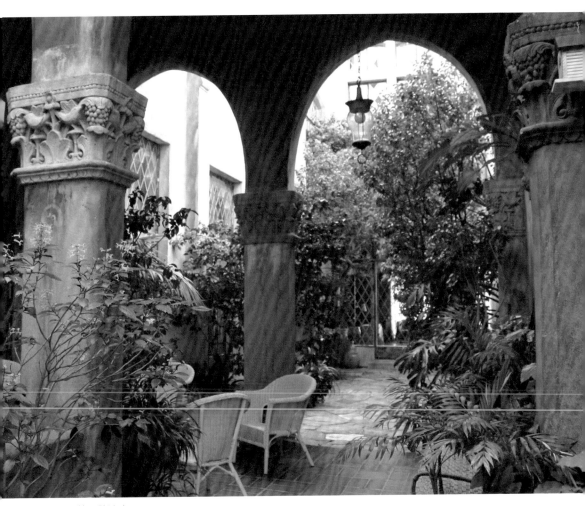

一樓西院涼廊

側大廳，過去女性專用的宴會交誼場所，現今不分性別的用餐空間，由南面菱形窗格玻璃窗穿透而入的陽光，先在粉牆上留下迷離的菱形印記，再為廳堂灑下一室迷濛的金粉，光影變幻下的景物，如真似幻，令人驚嘆。原來摩根女士手裡握了一隻足以讓陽剛的阿波羅太陽神為之折服的畫筆。

在光影的捉摸不定間，不動聲色的天花板上，一根根宛如巨木平行鋪展外露的橫樑，木紋深鑿，粗獷有型，配上大底盤燈罩、上綴花蔓刻飾的吊燈，隆重妝點出昔日大廳華麗典雅又不失溫馨的女性宴會氣氛。當然，這座看似木造結構的天花板，又是一處歐洲工匠以水泥預鑄打模的佳作。另外，大廳正前方以鳥獸花木和天使頭顱為造型主題的壁爐，以及門楣上左右站開的三枚壁飾，無一不是藝術工匠的獨到傑作。

女性空間的精巧與細膩之美

除了硬體建築外，摩根女士也幾乎親自打點了小古堡所有的裝潢與裝飾。舉凡燈具、餐具、家具，到窗簾、掛氈和地毯，若不是她親手設計，便是由她所精心挑選。尤其是俱樂部裡的各式吊燈、壁燈，雍容典雅，出類拔萃，式樣繁複多變，讓人目不暇給，全都出自摩根女士的精心巧作。

摩根女士不僅鉅細靡遺的關照每一處細節，更是殫精竭慮的為每個廳室變換著不同的式樣和花色。一心為每室每廳妝點出屬於自己的特色與風

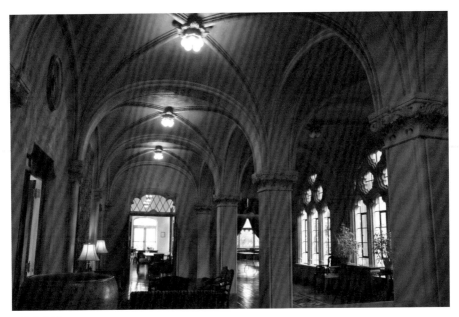

二樓會客廳

格，彷彿是她對小古堡的一種放縱和溺愛。也許是早期女性對社交生活的渴望及憧憬，也可能是女性設計師特殊敏銳的心思，會員俱樂部的二樓空間，讓人耽溺於女性空間的精巧與細膩之美。

簡單來說，俱樂部二樓佈置有交誼廳、餐廳、棋牌室、餐室包廂及大禮堂，早年會員主要的社交活動幾乎都集中於此。二樓以上的四個樓層，主要提供住宿之用。為了方便會員和一般住房賓客的交流互動，用餐、喝茶的餐廳就設在二樓，這在早年實不多見。

從空間佈局上來看，餐廳、「茉莉亞·摩根餐室」、交誼廳，正好面向大街一字排開。樓梯上來的正中央是會客廳，科林斯柱隆重排列成穹窿長廊，緊鄰東庭的馬蹄拱立柱大窗，和正下方的一樓窗櫺相比，更見縟麗的貴族姿態。會客廳的另一頭端底，昔日以餐室包廂著稱的「威尼斯室」

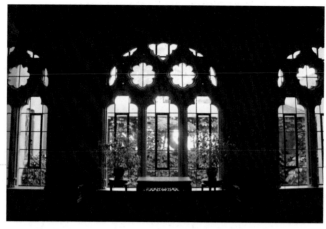

二樓的馬蹄拱大窗

在左，兼作舞池之用的大禮堂在右。

　　會客廳靠裡側，牆上懸著掛氈，地上一匹波斯地毯，幾件骨董家具圍成一方公眾交誼廳。掛氈、地毯、椅墊、靠枕，全是火熱殷紅的暖色基調，烘托一室的溫馨可人。公眾交誼廳旁一面雙扇木門，木門上一塊「Powder Room」的木刻掛牌，裡頭藏著女士的化妝間。古典的套詞用語，卻也不經意的透露了小古堡的年歲。

　　上到二樓，最先想去看的，自然是傳言裡華美的用餐廳堂。果不其然，這處餐室給人的第一印象，就是優雅，氣派，美不勝收。居高臨下的天花板，橫樑微拱，拱樑下有倚牆支托助勢，活生生的造型如大鵬展翼，特立超群。

　　環室粉白的牆面，在潑墨色天花板如蒼雲蓋頂的烘托下，對比鮮明。廳室正前方一座粉白壁爐，花葉蔓藤間藏著俏皮的天使臉孔，連串的白色雕花，朵朵都嵌進了土耳其藍的花心。壁爐上一面金色鑲邊明鏡，明鏡裡仿若雲煙簇擁的繁花，原來是由天花板脊樑上懸垂而下的一列吊燈，前呼後擁的在鏡面裡熱鬧顯影。

　　如果要列舉一樣小古堡裡最可能洩漏女性設計師充滿柔膩特質的作

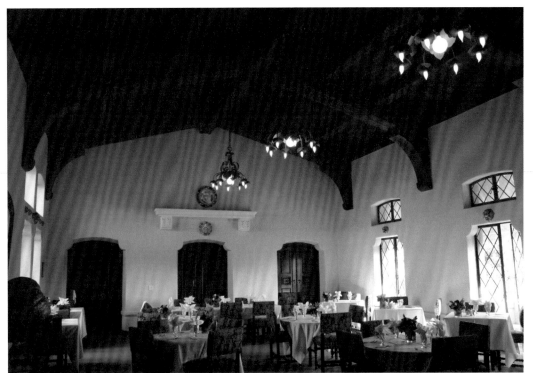

二樓餐廳及燈飾

品，則非這處廳室裡的吊燈莫屬。以金屬刻鏤的葉片和花瓣間，吐露著狀
似花蕊又似花心的燈泡，一朵朵一簇簇佔滿枝頭，如一捧粉嫩繽紛的花束
向下開綻。撚亮的燈光柔和慵懶，參差點染葉片和花瓣一角。沾上金粉的，
露出銅黃和粉綠，被遺忘在黑暗裡的，和天花板一樣，木色深沉。不同的
角度，不同的光影組合。不同的光影，一樣的花影搖曳。璀璨奪目的燈具，
真把人迷倒了。

展示了東方美學

走進隔壁的「茉莉亞・摩根餐室」，室內氛圍瞬間轉為簡約而中性。
由南向落地大窗灑入的光線，讓四下攏上一層氤氳的朦朧。讓人驚喜的光

度變換，得歸功於左右拉開的綠色窗簾下那片近乎透明的亞麻布幔。不親自體驗一次，不容易真實體認摩根女士馴服天光的獨到魔法。

這裡的天花板又是另一番風貌，樑木以十字交錯架構，同時沿著四緣圍出邊框。懸垂而下的吊燈，以環型金屬框為基座，蠟炬燈火站立其上，支支朝天。樸實無華的頂上風光，這回只以藍邊在樑木邊角、在吊燈的環型金屬框邊，勾勒同色印記，暗示彼此系出一脈的血緣。

「茱莉亞‧摩根餐室」的稱號，是後來為了紀念摩根女士而更改的。之前，這裡原本是俱樂部的棋牌室，進門右手側開了兩道雙扇門，和隔鄰的餐廳一氣相通。不難想像當年的女士們在牌桌上鬥個你輸我贏之後，只消跨幾個步子，就能在隔壁餐室進食滋補，回頭再上牌桌，又是一頭猛虎。

古典的設計語彙 VS 精巧的大膽創新

摩根女士擁有不少世代相承的粉絲，是小城裡極受愛戴和推崇的女性建築師。由她一手打造的小古堡，不僅富含古典的設計語彙，也有精巧的大膽創新。像是她為樓梯扶手柱頭設計的吉祥物雕像，是以加州的代表性動物「熊」，及表徵歐陸貴族的「獅子」，兩者揉合成全新的動物樣貌。這樣的虛擬設計嘗試，比起現代的電腦合成技術，更要提早了半個世紀以上。

花、草、鳥獸和人物，一向是她鍾情的設計選材。相關的造型設計，在牆面、門楣、燈飾、壁爐，處處顯影。泳池間的土耳其藍鯨魚，是她留下的另一個「童心未泯」的印記。摩根女士為這棟建築繪製的兩幅原始設計手稿，就掛在電梯間，供人緬懷這處已列入「城市地標」的女性空間的原始設計者。

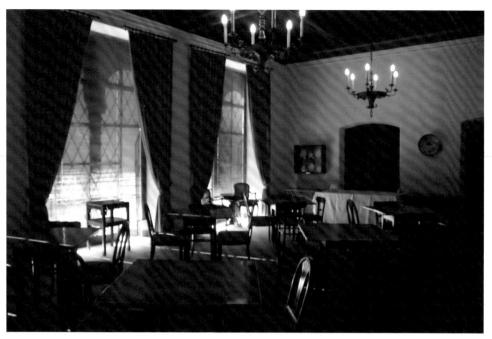

茉莉亞‧摩根餐室

　　棋牌間改作餐室後，裡頭擺置了不少方型木桌，雖然以餐宴為主，有時也充當會議廳使用。這處以彈性使用為尚的空間，室內佈置相對簡約俐落，只在兩片空白牆面分別懸上一幅東方圖樣掛畫，掛畫下方一張東方古董長條桌，桌上擺飾也是東方風味十足的瓶甕和雕飾精品，猛一乍看，讓人以為進了東方博物館。

　　如果了解摩根女士所處的年代，正是「藝術及工藝運動」風起雲湧之際，也是東方美學大量輸入西方的關鍵時刻，那麼在小古堡裡遇見濃濃中國風的骨董家具和家飾，也就一點也不足為奇了。這些骨董收藏大多來自摩根女士的私人捐贈，事實上摩根女士也設計東方瓷器。進門的東北角落牆面，鑲了一個上鎖的壁櫃，裡頭展示的便是摩根女士設計的中國青花瓷盤，也讓「茉莉亞‧摩根餐室」的稱號，有了另一種連結與呼應。

大門和餐廳入口遙相對望的交誼廳，裡面有鋼琴、有圖書，是早年有名的文藝沙龍。也許是頂上樑木放大了跨距，也可能是大廳中央只鋪了幾大張地毯，各色沙發座椅，一簇一簇靠著牆邊擺放，於是空間更顯寬敞闊朗。還好天花板厚實溫潤的木紋肌理，和對面餐廳同款對應的華麗吊燈，還有彩色濃稠的掛氈和掛畫，適度彌補了可能過於疏朗的室內氛圍。

「威尼斯室」過去是為求隱私的特約用餐廳房，現在則是為大眾開放的酒吧間。方格凹陷式天花板，是其最大特色。對於這款源自於希臘羅馬的建築元素，摩根女士捨棄了石材與木材用料的老路，仍舊一本初衷，以她情有獨鍾的強化水泥打模成型。

橫豎交錯的外露樑木，不可少的藍色鑲邊，凹陷方格裡再以圓形和方形邊框捕捉奇花異草和珍禽異獸的變形圖案。繁複的色彩和綺麗的圖像，加上又變出一身新裝的金屬花葉吊燈，怎麼看都是熱鬧人生的寫照。是不是因為這樣，所以在日後改作了酒吧間？在華燈初上的夜裡，當男男女女平起平坐把酒言歡，這處眾聲喧嘩的人生舞台，早將昔日帶點神祕色彩的私密角落，沉入記憶的甕底。

「威尼斯室」隔壁，昔日兼作舞池之用的大禮堂，現今不僅充作會議廳，也經常扮演餐宴會場的角色。橫樑與立柱連結，一道道ㄇ型拱柱如水紋漣漪，由正前方拉下深色布幔的舞台開始，一路向後推延擴散。為了營造良好的聲音共鳴效果，這裡有小古堡裡唯一以木料架構的天花板。配合

大廳堂的氣派格局,大底盤燈罩吊燈由八爪鐵索懸垂而下,罩燈邊緣再以金屬葉片和蠟炬燭火團團圈圍,輝煌華麗之姿,恰與昔日燈下翩翩起舞的女士身上張揚展動的裙裾相輝映。

　　小古堡是不老的迷人貴婦,永遠簇擁著忠誠的追隨者。進出其間,不難遇見在此一住幾個星期,或是一來再來的摩根粉絲。

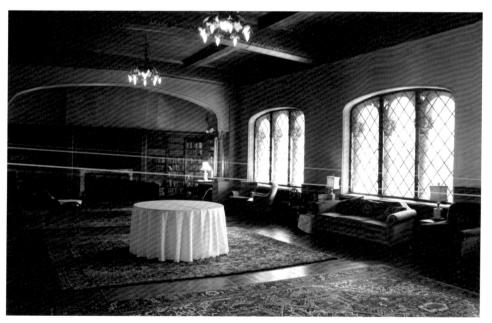

二樓的交誼廳

環景丘上風雲會

環景丘（Panoramic Hill），是柏克萊大學校園東南邊的一脈山丘。從著名的電報街（Telegraph Ave）上，往太陽升起的東邊看去，那一片陡立的綠色山坡，便是環景丘。

這片葳蕤蓊鬱的森森林木，相較於附近山嶺上——要不是斑駁裸露的枯黃草坡，就是一身披披掛掛看來有點邋遢的尤加利樹叢——尤顯出鍾靈毓秀的丰采。四季長青的松林，加上朗朗大度的插天紅木，讓這片森林比起別處更加綽約繽紛。還有從濃郁樹冠間鑽出頭來的一棟棟屋舍，露出一張張風華佳人的模樣，尤其好看。

只是環景丘上，這群仿如隱身幽林的山居建築，偏偏卻和不時有千人聚集鼓噪的球場緊依為鄰，總是給人「唐突」和「格格不入」的感覺。

如果問起小城居民有關環景丘的種種，聽到的籠統描述不外乎是，「那裡住的要不是醫生、律師，就是大學教授。」環景丘上確實住著一群收入殷實豐厚，而且頗講究生活品味的居民。

早年一群熱愛山野荒原的「峰巒俱樂部」（Sierra Club）的成員，看中了這處距離草莓溪谷（Strawberry Canyon）口不遠處的橡樹草坡，於是一群同好呼朋引伴，先後在環景丘上建立起了家園。

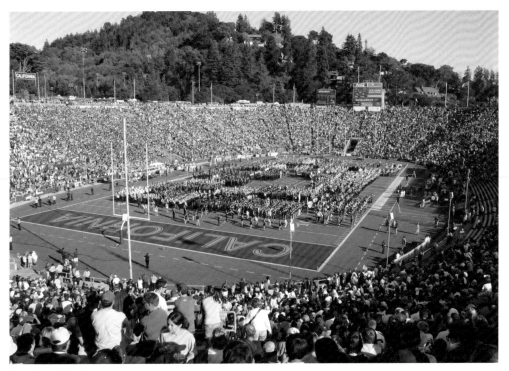

由足球場遠眺環景丘

　　這批環境運動的創始元老，找來替他們設計屋宅的，正是當時小城裡聲名鵲起的建築家。加上之後屬於不同世代的建築名家的陸續加入和接棒演出，果然環景丘上風雲會，不僅為時事造風潮，也為小城寫下了建築風雲錄。

　　從早年星星點點的山居建築，發展成後來高密度的山林社區，環景丘上儼然成了各方名家共同疊砌出來的建築大觀園，也像是沾染著歷史塵埃的一扇建築櫥窗，這裡蒐集了 20 世紀初以來長達半世紀的建築變貌，從詩人基勒的「簡單家園」、梅白克的「與自然共生」，到第一代灣區傳統建築風貌，再轉進世紀中期的現代主義建築風格。大半個世紀來，凡演繹過的建築主張，凡叫得出名號的代表性人物，彷彿都在歷史的召喚下，先後登上了環景丘的這座舞台。

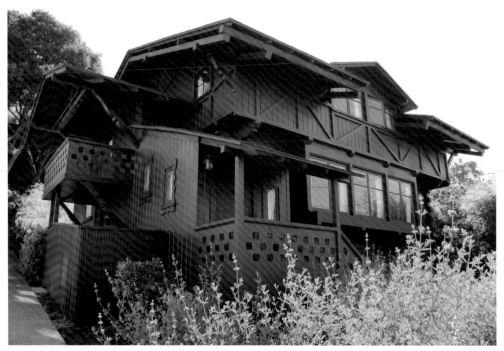

梅白克設計的博凱教授家

　　最先來到聚光燈下的建築名家,自然是最早在小城建築史上開拓先河的梅白克。

仿山居式木造建築——梅白克設計

　　這是梅白克為當時任教於柏克萊大學法律系的博凱（George Boke）教授一家所設計的房子,時間早在 1902 年。

　　這棟略呈不規則矩形量體的仿山居式木造建築,給人的第一印象就是樸實無華。參差疊比的屋頂蓋,恰好和環景丘高低起伏的山嶺線相呼應。

　　倚山而立的建築,在屋前設了一方外突樓階銜接大門入口。這處樓階外環圍著木板護欄,轉角處左右兩根角柱撐起頂上一片雨遮,護欄上三兩

排鏤空的蘋果圖案雕飾，最是顯眼。

房屋立面正中央，是微微外突的觀景窗，三片連開的玻璃窗扇下是坐臥兩適的窗檯。向來最擅於以結構佈局來爭取實用空間的梅白克，這回更將樓梯間就直接設在屋側，同時又和進門的外突樓階連成一氣，如此一來，不管是進入客廳主樓層，或是連結二、三樓的寢居間，所有通道都在樓梯間有限的轉圜空間裡一次收伏。

此外，梅白克又以他最擅長的木頭交錯搭造的手法，讓上樓層的地板面積比底層還寬，藉此變造出更多可用的生活空間。還有，他讓客廳和餐廳呈一氣相通的ㄥ型佈局，其間不用任何牆板隔間，只以一根立柱作為意義上的界定。這樣的變異格局，在當時又是絕無僅有的創新之作。

儘管梅白克在室內空間佈局上，創造出許多嶄新的手法，但整體來說，梅白克為博凱教授設計的這棟屋宅，比起同一時期他為其他僱主設計的房屋外型，不僅稱得上古拙素樸，更有一種風華內斂的特質。

相較之下，這間新屋的主人，則處處展現著意氣風發、野心勃勃的氣勢。其實，博凱本人就和他找來為自己設計住屋的梅白克一樣，不僅思想先進，而且敢於挑戰主流，在當時的大學校園裡更一度是閃閃發光的明日之星。

只可惜博凱在後來參與的一場政治改革行動裡落敗，讓他因此丟了

教職。梅白克曾經說過，「蓋房子，就像是為靈魂穿衣服。」是不是曾經
痛失校園舞台的梅白克，已先預見了博凱終將因為鋒芒太露而招致禍害，
所以才以樸拙紅木為材，為博凱搭建了一座溫順地倚山而立的仿山居式建
築。只可惜律法菁英未能參透「與自然共生」的奧義，強出山頭的結果，
竟然就此斷送了一生前程。

倒是這棟為環景丘添色不少的梅白克之屋，一直以來總是受到不少青
睞。同樣造型的房子，不僅不久後就出現在鄰近的奧克蘭市，更有遠在華
盛頓州阿伯丁市（Aberdeen）的居民，也以同樣一套建築計畫圖，在當地
蓋了一棟一模一樣的房子，成就了一段百年流傳的佳話。

棕色木片屋——布洛德設計

就在梅白克建造的房屋旁邊，同一年，也蓋起了一棟由布洛德（A. H.
Broad）設計的棕色木片屋。

說起布洛德，也算是個傳奇人物。他當年雖然是以建築包商的身分廣
為人知，但一向熱衷公共事務的布洛德，剛從東岸移居小城的頭幾年，其
實還擔任過一屆的市民代表。由於他勇於任事，後來還有不少小城居民不
時緬懷起為民喉舌的布洛德。

布洛德後來會轉向建築設計發展，完全是受了梅白克啟發、而後自學

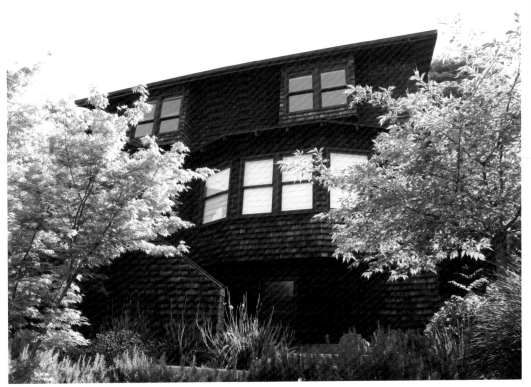

布洛德設計的棕色木片屋

有成。原來長久以來，布洛德就是梅白克的承包商，長年跟隨梅白克、耳濡目染的結果，於是也自己動手作起了設計。

實際上，布洛德也頗具藝術天分，他經常夥同當時著名的地景畫家凱斯（William Keith）一同前去西亞拉山脈寫生。隨著畫藝的精進，布洛德的實景寫生頗獲友朋一致的讚譽，此後凡是由他建造完成的房子，按照慣例，布洛德都會替房子掛上一幅他自己的畫作。

由於布洛德畫筆下的功力頗有獨到之處，不僅小城居民珍藏他的畫作，奧克蘭博物館和一些私人機構，也先後加入蒐藏的行列。久而久之，布洛德在繪畫藝術上留下的盛名，反倒超越了他在建築設計上給人留下的

記憶。

這棟由布洛德設計的棕色木片屋,如果仔細比對,和博凱教授的房屋立面結構,還頗有幾分神似之處。同樣向外微凸的觀景窗,幾道連開的玻璃窗,還有向屋外推出、圍著護欄的入門樓階……。深得梅白克建築精髓的布洛德,對於掌握第一代灣區傳統建築的典型風貌,果然已是面面俱到。

當年,布洛德幾乎是同時打造這兩棟緊鄰的屋舍,因而造出兩棟結構相仿的房子,也不足為奇。

英式風情豪宅——寇海德設計

繼梅白克之後,同屬於第一代灣區傳統建築的代表性人物——寇海德,也來到了環景丘上。當時大約是 1904 年前後。

這位來自英國的建築家,在他設計的灣區風格建築裡,總是帶著英國鄉居別墅的味道。就像是山谷路(Canyon Rd)1 號和 15 號、這兩棟由寇海德設計的屋宅,第一眼看見,便讓人不由分說的感受到英國鄉居的風情。同樣的山形陡深屋宇,屋宇間連續排比的三座老虎窗,以及老虎窗下向著海灣開列的大面窗扇。

不同的是,15 號李伯(Charles H. Rieber)教授家的老虎窗以山形窗簷

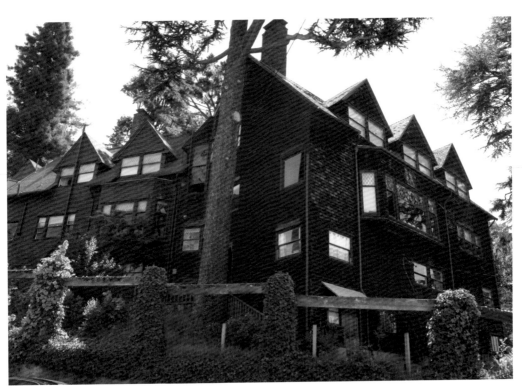

寇海德設計的李伯教授家

遮頂,而坐落 1 號地址的托瑞(Frederic Torrey)宅邸則以掀背式平頂老虎窗作了區隔。此外,托瑞家在三座老虎窗的斜屋頂之外,又向外拉出一截單獨開立了一扇老虎窗的屋頂蓋,形成參差疊比的立面變化,於是同樣坐落在草莓溪谷口左側邊、分別建成於 1904 及 1906 年的兩棟建築,終於有了屬於自己的獨特面貌。

　　各擁風華的兩棟屋宅,外型簡捷俐落,沒有多餘的綴飾,未上任何塗料的紅木屋牆,只有歷經風雨的歲月滄桑。只是在鄉居別墅的質樸外貌下,屋子裡的室內格局,卻有著都會生活的奢華品味,這也是寇海德特有的個人設計風格。尤其這兩棟私人宅邸佔地面積都不小,若以現代語彙來說,這兩棟建築都屬當年的「豪宅」。

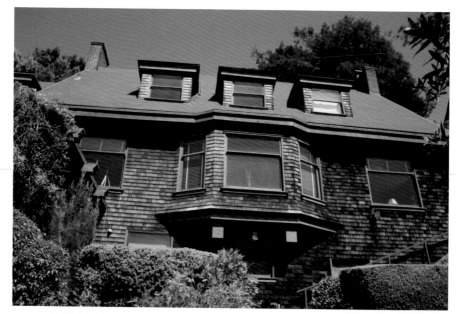

寇海德設計的托瑞宅邸

　　既然是豪宅，屋子裡要是擺設幾件昂貴或稀罕的家當或家私，也是人之常情吧。當時在舊金山以開設畫廊致富的托瑞，就在環景丘住家的樓梯間掛了一幅當代藝術之父——杜象（Marcel Duchamp）在 1912 年完成的《下樓的裸女二號》。這幅被視為 20 世紀達達主義的經典畫作，在環景丘上一待就是六個寒暑。

豪宅配名畫

當年頗具爭議的《下樓的裸女二號》畫作，曾經在鄰居間傳出不少蜚短流長的評語，但有一個少年人，總是默默的、長期專注的在觀賞這幅畫作。這個就住在附近的鄰居小孩，時常門也不敲，就一溜湮閃進托瑞家裡來看畫，而且還經常順手從書架上抽了本書，就靜靜的躲在角落裡津津有味的讀起來。當年的豪宅居家生活，看來也還洋溢著一片「桑麻柴門、雞犬相聞」的鄰里生活情調。這個鄰居小孩後來還曾跟隨外交官的父親，在中國煙台短暫居留過；長大成人後，成了有名的劇作家和小說家，他就是曾經得過三回普立茲獎的懷爾德（Thornton Wilder）。至於那幅《下樓的裸女二號》畫作，現今則收藏在美國費城美術館。

地中海風情別墅——摩根設計

兩年後，在寇海德設計的兩棟屋宅之間，出現了早期唯一的女性建築家茉莉亞‧摩根的建築作品。當時是 1908 年。

也許是摩根女士獨有的女性柔膩特質，這棟為「峰巒俱樂部」兄弟檔會員中的哥哥林肯‧哈金森（Lincoln Hutchinson）設計的住宅，佇立在寇海德的兩棟「豪宅」間，頗有嬌柔女子側身兩名彪形大漢之間的味道。

這一時期的摩根其實才剛在實務界嶄露頭角，她協助霍華設計的校園建築「赫斯特礦冶紀念館」剛落成完工不久（1907 年）。不過也因為這棟紀念館博得外界高度喝采，讓摩根一夕乍紅，成了最閃亮的後起之秀。聲名鵲起的摩根，後來成了各方爭相邀約的建築名人，自然不言可喻。

也許是前一年才剛卸下「赫斯特礦冶紀念館」的設計重任，腦海裡承載的希臘羅馬建築元素一時間依舊揮之不去，於是哈金森教授家的屋樓立面也有了和紀念館相仿的三座曲拱。只不過這裡的曲拱，不比紀念館般的恢弘氣度，在摩根的巧手變造下，曲拱之下成了一道通透的涼廊，曲拱之上有欄杆露台，加上旁側一柱長窗角樓，處處顯露著玲瓏雅致的地中海別墅風情，這也成了哈金森教授宅邸睥睨一時的新居造型。

混搭風房舍——湯瑪士設計

　　早期的環景丘是一片草坡覆蓋的山頭，新建的零星房舍就沿著等高線層層堆疊而上，仿如在梯田上造房子。1908 年前後，寇海德和摩根設計的三棟屋舍，氣宇不凡的在山谷路上一字站開，讓背後地勢更高出一截的青苔木路（Mosswood Rd）上的一處獨棟屋舍，更顯得形單影隻。

　　這棟形單影隻的屋舍，原來是環景丘的大地主牟瑟（Silas M. Mouser）醫師的房子。建於 1888 年的農莊式木構建築，造型樸拙，屋子周邊種滿了杏樹。後來這房子由「峰巒俱樂部」的會員帕森夫婦（Edward & Marion Parsons）買下，但因土地產權糾紛，只好將屋子從 11 號搬到 21 號，並找來湯瑪士（John Hudson Thomas）為房舍進行整容和翻修。

　　湯瑪士是柏克萊大學建築系 1904 年班的畢業生，曾經在霍華的事務所工作過兩年。1907 年他和好友合資創業，在灣區一帶前後設計了超過 50 棟以上的房舍，也確立了他在「藝術及工藝」風格建築上的代表性地位。

　　1910 年獨立創業的湯瑪士，設計風格更是揮灑自若，作品裡時常可見各種元素的混搭，像是木片屋、加州式平房、草原派、傳教士風格，甚至哥德式、山居式建築……，都能在他的手中靈巧變化。而在建築外型上，他更是能以各類材質創造出完美混搭風的箇中好手。他的這項特殊才幹，在為帕森夫婦改造的房舍上，有了最佳印證。

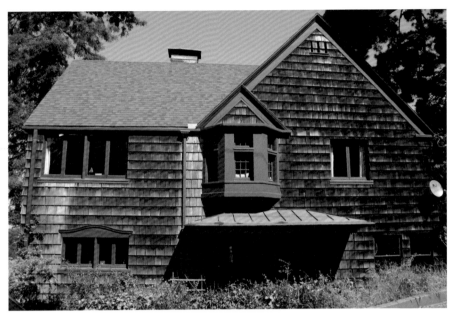

湯瑪士設計的帕森夫婦家

　　湯瑪士將搬移過來的舊宅前後方位翻轉後，先是在房子面街的出入口上方，以厚實的木料支托，撐起嵌銅材質雨遮，重新打造進屋大門。然後又在雨遮之上，開立了一面全新的窗扇，窗扇上方以裝飾用的三角牆營造美感，再以紅木鱗片瓦貼面雕飾整片屋牆，讓改造後的屋宅以嶄新的「藝術及工藝」建築特色展現風采。

英國鄉間別墅──芮克里夫設計

　　帕森屋宅才翻修完工不久，青苔木路上又再度響起房屋起造的敲打聲。這一回是建築師芮克里夫（Walter H. Ratcliff）在為古典文學教授艾倫（James T. Allen）一家打造新屋。

　　芮克里夫也被歸屬於第一代灣區傳統風格建築師，出生於英國，青少

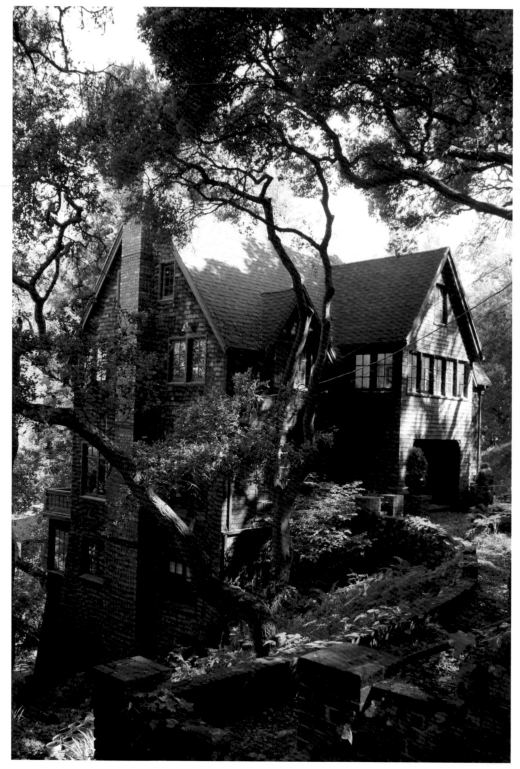

芮克里夫設計的艾倫教授家

年時期移居柏克萊，早年還在柏克萊大學主修化學期間，就已經和朋友合作替人設計房子，後來也在霍華的事務所裡擔任過助手，稍後的一趟歐洲學習之旅，更奠定了芮克里夫在建築界的發展實力。

　　只是自學有成的芮克里夫，既不像是梅白克一類的創新者，也不屬於湯瑪士之流的前衛建築師。他的設計風格兼容並蓄，多數時候被稱為是「折衷主義建築」的擁戴者。

　　也許是芮克里夫四平八穩的作風，讓他廣結善緣，在建築市場快速崛起而且名利雙收。他多數散佈在東灣一帶的數百棟建築作品，含括了商業建築、公家機關和一般住宅。柏克萊市中心的第一棟高樓層建築——夏塔克街和中庸路（Center St）轉角處、樓高十二層的商業大樓，便是由芮克里夫所設計，目前依舊是小城裡最高的大樓建築。

　　芮克里夫為艾倫教授設計的住宅，是屬英國鄉間別墅風格。屋宅依傍山崖而建，一路由崖底往上疊升，成為地上、地下各兩層的堅實樓屋。房子正立面由三座人字型簷蓋，形成上下起伏的連續三道山形線。襯著背後一片陡斜屋頂，顯出不凡的氣勢。

　　山形蓋頂下，是上下兩排矩形窗扇。這些向街的十幾面窗格，不論位置何在，全是寬幅一致的矩形窗框。精準的排比和對稱，完美的比例擘劃與切割，為入口門面憑添不少靈動而豐富的表情。

由小徑旁側看去，整棟屋宅就像長在崖邊的高樓峭壁。還好由崖底往屋頂一路大片開立的透空窗牖，以及和周邊林木相輝映的木片瓦屋牆，總算輕易瓦解了堅實量體的霸氣。尤其一早的陽光穿透樹林，茂葉與枝枒投影在屋宅上，微風過處，葉動枝搖，屋頂屋牆灑落一身樹影斑斕，掩住一身稜角分明的華彩。這棟巍巍而立的山邊建築，建成於 1911 年。

1921 年，柏克萊大學計畫在草莓溪谷口建造紀念足球場的一紙公告亮相後，掀動起環景丘居民惶惑不安的心緒。

面對大學董事會執意要在草莓溪谷口填造足球場的舉措，環景丘上「峰巒俱樂部」的環保鬥士，竟也束手無策，只能徒呼負負。不過這也埋下了往後彼此間敏感緊張的鄰里關係。

質樸自然風——史坦柏格設計

不等草莓溪谷大肆填挖的工程啓動，住家就離谷口不遠處的帕森太太，決定在老家鄰近的空地上建造新屋。這回她找了附近鄰居史坦柏格（Walter Steilberg）來襄助房屋的設計與建造。

史坦柏格是 1910 年柏克萊大學建築系畢業生，求學期間曾在霍華的事務所裡打工。也是在此期間，他先後參與了好幾處校園建築的設計工作，待他自立門戶後，還接手完成了校園北門館（North Gate Hall）的後續

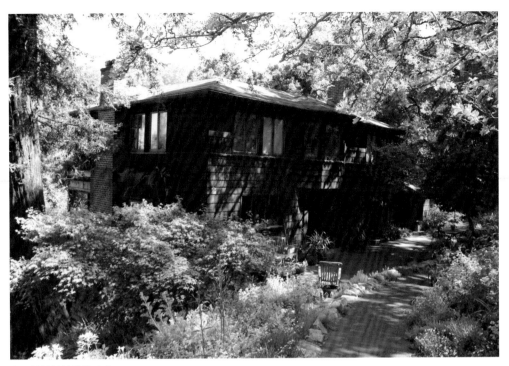

史坦柏格設計的帕森家

工程。

　　建築系畢業後，史坦柏格先是在摩根女士手下工作了十年，除了設計之外，也專於工程結構。他後來知名於防震建築的領域，也曾多方嘗試混凝土建築的各種可能性。

　　史坦柏格師承霍華和摩根，建築風格也自然不脫第一代灣區傳統建築的特色。天然木料材質與人工水泥混搭，建造出來的屋舍，既有百年家園的紮實穩固，亦不失質樸敦厚的自然風。面對地震斷層隨處進逼的灣區地質特色，新一代的灣區建築接班人，在材質、用料及結構的關照上，明顯更比師執輩向前邁進了一步。

　　史坦柏格在環景丘上首先是為家人造屋，後來在鄰人友朋的請託下，接著也為鄰居和接踵上山的新移民設計房舍。從 1920 年代開始，他前後

蓋屋十餘棟，成了環景丘上造屋戶數最多的建築師。

帕森太太商請史坦柏格設計的這棟新宅，坐落在遠離道路的橡樹林間。帕森家人早先時候在空地周邊栽下的紅木，這些年來早已長成蔥蘢大樹，讓這棟新居仿如幽居林間的世外家園。

史坦柏格設計的帕森家，和艾倫教授的屋子一樣，也是緊挨著山崖邊長成上下疊比的樓宅。不同的是，史坦柏格設計的屋頂微斜，少了芮克里夫筆下陡深屋宇的擎天氣勢。還有，少了門面排場的刻意雕琢，也讓帕森太太的居宅多了一種寫意的自在風情，尤其一身紅木木片瓦屋牆，正好和屋外紅木兩相呼應。

型式與功能兼顧的混凝土建築──摩根設計

最早之前，帕森夫婦將青苔木路 11 號的農莊建築搬走後，因用地紛擾而閒置多時的空地，由傑普森（Willis Jepson）教授接手後，隨即找來摩根女士為他設計新屋，當時已是 1925 年前後，大學校園足球場早在前兩年已經正式啟用。

傑普森的新家佔地狹長，沿著花園外牆開了好幾扇園門，但依舊給人深宅大院的感覺。花園裡樓高三層的地中海風情建築，一身朱紅屋瓦、粉白牆身。牆沿、窗框和門緣，都鑲著朱色粉彩邊框，和咫尺外的圍籬粉色

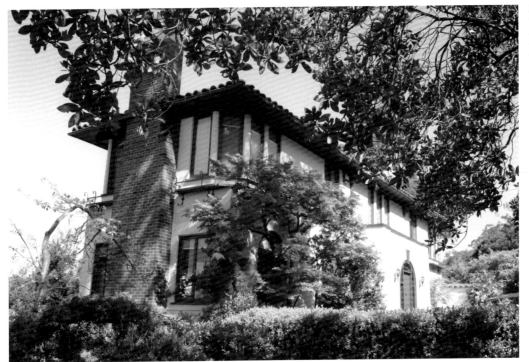

摩根設計的傑普森家

門柱，遙相呼應。

　　這裡曾經是環景丘大地主牟瑟醫師最早相中造屋的地點，向海的視野自然最是得天獨厚，如今更有草莓溪谷、大學校園和足球場就在屋子腳跟前迤邐開來，還有屋前屋後滿園芳草繁花如醉，都是出自植物學家傑普森教授的精心佈置。不過最讓傑普森教授感到滿意的，還是斜坡底樓裝滿植物標本抽屜櫃的大型資料庫，他甚至將開啓這扇資料寶庫的鑰匙，貼上了「至聖之所」的標籤作為記號。

　　也許是前兩年北柏克萊區才發生的世紀大火，一夕間焚屋數百棟，讓人餘悸猶存，也可能是這一時期的摩根正全心投入她一生的代表之作「赫氏古堡」的設計工作，她為傑普森這位植物學家設計的屋宅，截然不見之前「與自然共生」的山形屋宇和木片瓦屋牆，卻是結結實實一座長方幾何

造型、仿若佇立古堡城池的混凝土建築，不禁讓人嗅到一股建築主張正在轉換的氛圍。

這個氛圍的轉換，就在傑普森宅邸旁出現萊特（Frank Lloyd Wright）的建築作品後，有了更清晰明確的輪廓。這時時序已經邁入 1939 年。

強調低矮、水平線條的大草原風格屋——萊特設計

前兩年才在賓州完成讓人稱頌至今的經典之作——「流水別墅」（Fallingwater）的萊特，這一年也來到了環景丘。他為費德曼（Joe Feldman）一家在青苔木路上設計的這棟水泥結構建築，一眼就能讓人看出它和「流水別墅」的近親血緣關係。

上下交錯疊疊的扁平水泥屋頂，線條簡潔的長方幾何造型意象，單一樓層的費德曼住家，不比多樓層「流水別墅」的恢宏壯麗，這裡亦無流水瀑布從屋底穿奪而出，倒是近乎緊貼著道路建造的房舍，少了庭園的間隔，又無退縮空間的緩衝，反而營造出緊密相依的鄰里街坊的社區佈局。

也許是山道盤桓，陡升的山勢益加制約了造屋用地，於是越到後來，房子越擠到路上來。就像時間越走向 20 世紀中期，強調造型簡約和幾何形式的現代主義建築風格，就越是在環景丘上飛揚跋扈了起來。

繼萊特之後，當青苔木路上方的亞當路上出現渥斯特（William Wur-

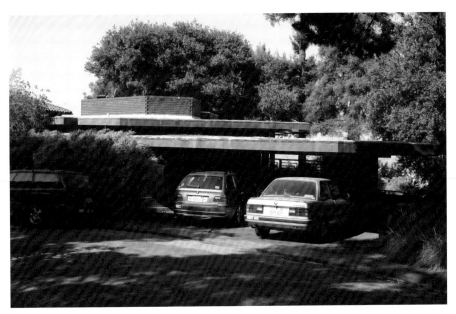

萊特設計的費德曼家

ster）的建築作品後，更加確立了環景丘上現代主義建築時代的來臨。

簡捷、務實的牧場風格建築——渥斯特設計

渥斯特是柏克萊大學建築系 1919 年畢業生，一生以專擅設計現代主義建築而著稱。1950 年擔任柏克萊大學建築系系主任，後來也成為 1959 年成立的環境設計學院的首任院長，現在環境設計學院所在的渥斯特大樓（Wurster Hall），便是以他的姓氏為名。

早在 1920 年代，渥斯特就以他獨創的加州牧場風格建築嶄露頭角。以簡單、直截的手法，熟巧運用當地建材，設計出適合當地天候的建築，是他向來的作品風格。

就像亞當路這棟臨街的兩樓層住宅，建築作風簡捷明快。長方幾何造型結構，倚街而立。底樓以柱樑撐開一方方停車房，停車房和道路正面相

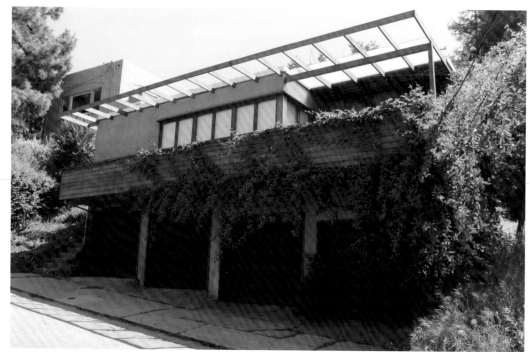

渥斯特設計的房子

交，實用功能不言可喻。生活起居間佔滿二樓空間，只留下東南一隅的矩
形露台。露台上方是順著整片屋頂打造的鏤空花架，花架伸出屋牆之外，
就成了平頂遮簷，連同一、二樓間向外撐出的木條簷板，上頭一片綠蔭枝
條牽藤引蔓，為屋子擋去了加州豔陽下的烈日高溫。

　　深受梅白克思想啟迪的渥斯特，在現代建築幾何造型的骨幹裡，依然
留存了與自然對話的血肉外衣，在建築風潮轉向的時刻，留下了一絲血脈
相承的印腳註記。渥斯特在環景丘留下建築印記的當時，是 1941 年。

永遠摩登的「天空之屋」——哈利斯設計

同一年，現代主義運動的代表性作品「天空之屋」（Weston Havens

House. Sky House），也在更往山嶺深處的環景丘上現身，標註了另一類建築風格的誕生。這處由哈利斯（Harwell Hamilton Harris）擔綱設計的家園，是由兩棟獨立的建築量體，中間圍塑一方庭園而成，兩棟建築間有天橋連通。

緊鄰道路的東樓，是車房和傭人房。雙樓層、呈矩形佈局的西樓，短邊立面以倒山牆狀簷邊為裝飾，順著三道樓面，上下重複出現三回，形成強烈的建築意象，也成了「天空之屋」的美麗印記。就如同由西樓往海灣看去，灣區大橋、太平洋濱和金門大橋，全屬於海灣曠世美景的印記一般，讓人永誌難忘。

哈利斯還以花旗松大面積包覆兩座樓房。此外，天橋、擋土牆、景觀涼台、窗櫺、門沿，以及室內裝修，也都搭配紅木為材。像這樣巧妙運用當地產出的木料，在現代主義建築的國際性風格裡，扭轉淬煉出屬於加州在地的本土風情，最是哈利斯為人所稱道之處。

後來，「天空之屋」在屋主身後捐贈給了柏克萊大學的環境設計學院，還有帕森家族也一樣，位於青苔木路上的建築房產，在帕森太太離世之後，全數捐作公益使用。

環景丘上風雲會，這些曾經目睹劃時代風雲的人物，在擁有過絢爛風采之後，又將一切還諸人間天地。

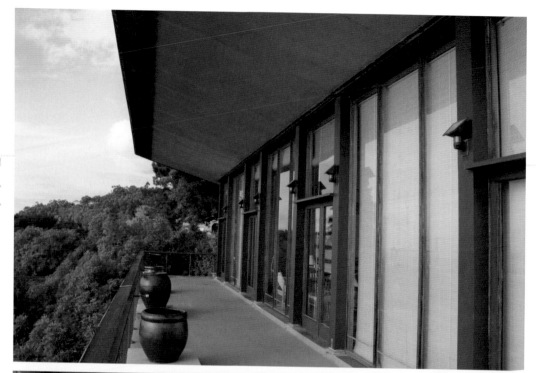

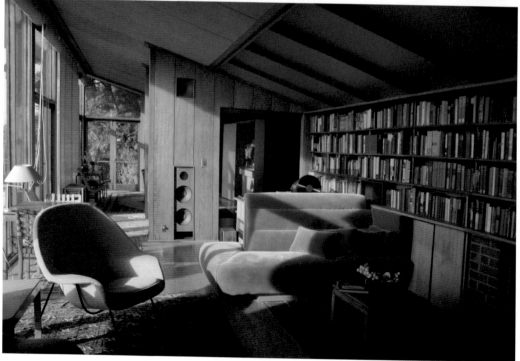

　　曾經雲彩滿天的環景丘，走過風起雲湧的風華年代，如今早已沉潛如坐看雲起時的入定老僧。

　　歷經百年風霜的環景丘，在海風和迷霧的環伺下，也難逃變老變舊的歲月摧折，一幕幕垂垂老去的建築容顏，無所遁形。

　　如今環景丘上召喚人的，不再是惦念荒野山林的鄉愁，也不是永留青史的建築獎盃，而是環景丘前迤邐一片的天光水色。

　　環景丘上風雲會，曾幾何時，接踵上山的人們，早把目光投向山丘對岸與落日蒸霞相輝映的金門大橋。

哈利斯設計的天空之屋

2 校園建築

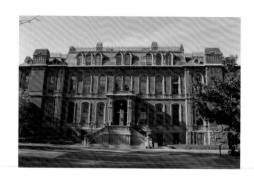

南方館 SOUTH HALL

全美第一個物理實驗室

南方館建成於 1873 年，是柏克萊校園裡歷史最悠久的一棟建築，同時也是建校初始的第一批校園建築裡，目前唯一碩果僅存的大樓。

在最早的校園建築中，南方館原與北方館（North Hall）兩相對稱興建。後來北方館遭到拆除，現今的班克樓夫圖書館（Bancroft Library）即為其舊址。

由建築師法庫哈森（David Farquharson）負責設計的南方館，樓高四層，建築外觀屬維多利亞時期風格。由於建材以空心磚和金屬材質為主，比起當年木造結構的北方館更具穩固和防火的特性，因而得以屹立至今。後來為了配合左側惠勒館（Wheeler Hall）的興建，南方館原有的西側大門，便改由東面進出。

南方館最大的建築特色，在於雙重斜坡屋頂上的繁複裝飾——花樣多變的鑄鐵頂飾，頂層閣樓旁側加了頭蓋的牛眼窗，還有無數朝天而立、裝飾複雜的煙囪和通氣孔。此外，建築南北兩翼牆面刻鏤的加州本地穀物及水果浮雕，更透露出這裡最早曾經是農業大樓的身世。

隨著校園的擴張與發展，南方館在各個時期扮演過各種不同的角色，從最初的農學系到後來的經濟系、政治系、社會學系，都曾經在此傳道授業。1879 年，全美第一個物理實驗室設立於此。此外，這裡也曾經是商

學院的院址，也擔任過加州地質研究博物館的臨時所在地，目前最新的角色是資訊學院的大本營。

　　面對年華老去的事實，南方館也一度面臨拆除更替的命運。所幸在一群熱心校友的出面維護下，南方館終於得以屹立不墜。經歷一番修復保養工程，這棟最古老的百年建築將繼續守護這座百年校園，永續傳承一則不老的百年傳奇。

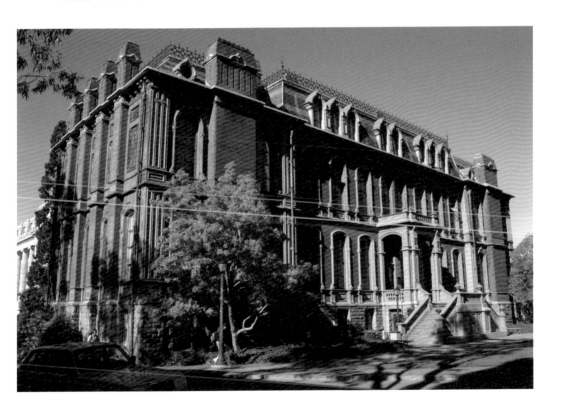

教職員俱樂部 FACULTY CLUB

中西事務交流的重鎮

　　教職員俱樂部一派嫻雅恬適的地中海風情建築，是早年梅白克在草莓溪之濱、紅木林之間、橡樹環抱的綠茵草地之巔，所設計的「與自然共生」的木造建築。

　　建於 1902 年的教職員俱樂部，是柏克萊校園裡的元老級建築。這棟最早由梅白克一手擘劃的大宅樓（Great Hall），順著草莓溪的水流採東西走向。用上了深色塗料的粗獷紅木架出陡深的哥德式山形屋脊，承重的大任就交給幾根垂直的獨立大柱。大柱上端外凸的橫樑有著特殊的龍頭造型，不經意的透露出梅白克工藝世家的個人身世。

　　早期的教職員俱樂部仍是男性專屬的私密空間，西側壁爐上方和宅樓四壁高懸的麋鹿角、北美馴鹿頭顱……，無一不是黷武爭勝的雄性標章。南北雙向玻璃門窗上方鑲嵌的各大名校校徽，從布朗、康乃爾到牛津，由史丹佛、哥倫比亞、哈佛、耶魯到普林斯頓，更是壯大聲勢的男性結盟標誌。在這處「女性止步」多年的俱樂部大廳裡，男士們聚會、抽雪茄、打撞球、天南地北的豪情闊論。這裡還一度是男性教職員的單身宿舍。

　　隨著成員人數的增多，建築量體也持續擴充增修。繼梅白克之後接手設計的竟然是他的對手——霍華。教職員俱樂部在先後兩位專業領域裡的勁敵手中，依舊展現出天衣無縫的和諧如一，聞不出一絲互別苗頭的煙硝

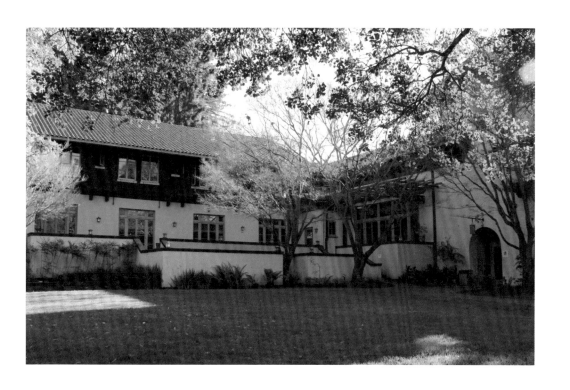

味，也為這棟百年歷史的經典之作留下一段令人玩味的往事。

　　繼梅白克單向單室的大宅樓之後，在接續的八、九位建築師手裡，教職員俱樂部一如它周邊日益粗壯奔發的橡樹枝條，建築量體再向東、向前、向後延伸，終於擴展成今日繁盛的規模。為了紀念校園名人，教職員俱樂部的廳室幾乎都冠以當時重要的男性教授的大名。

　　隨著時代的轉進，這裡不再只是男性獨享的空間。在為女性敞開大門之後，教職員俱樂部近年來更經營成獨樹一格的客旅驛棧，不僅接受一般人士的訂房住宿、開辦餐廳、提供各式宴會場所，也舉辦婚禮。要是遇上校園足球季，不僅費用調漲，往往更是一房難求。

　　教職員俱樂部附帶有便利的餐飲服務，校園內外許多演講、會議、學術討論都假此空間舉行。即便不在此間舉辦活動，沿襲傳統或老派作風，各大系所從全美或世界各地邀請來的講演貴賓，在會後也多半都被讓進了

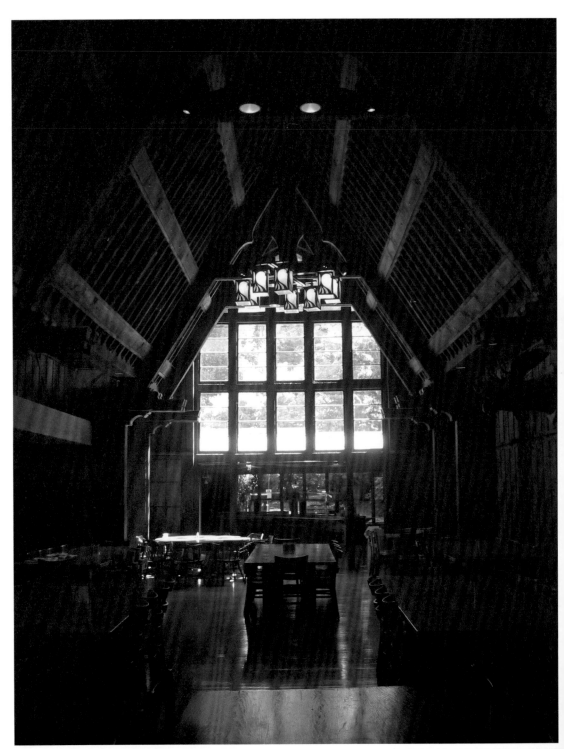

大宅樓

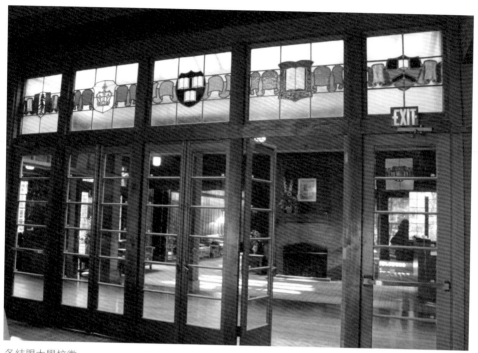

各結盟大學校徽

教職員俱樂部共進晚餐，為他們的柏克萊訪問之旅畫上完美的句點。

　　中國近代歷史聞人，如胡適、趙元任、李卓皓等，都曾進出過此間。2009 年秋天，連戰在此發表專題演說。2011 年 10 月，大陸作家余華也來此進行訪問演講。都為「教職員俱樂部」所扮演的中西交流角色，持續再添新頁。

赫斯特希臘劇場 HEARST GREEK THEATRE

帕華洛帝和達賴喇嘛都曾出現的舞台

赫斯特希臘劇場在尚未破土興造之前，原來是一處尤加利樹環抱的荒野地。1894 年畢業的班・威德（Ben Weed）在校期間首先帶頭將此處闢建為學生演練話劇的戶外劇場，因此在學生之間有了「班・威德戶外劇場」的稱號，此後這裡也成了大四學生演出「狂妄劇」的場所。

由於「班・威德戶外劇場」在校園裡聲名大噪，甚至驚動了當時的校長惠勒博士（Benjamin I. Wheeler）親自到現場了解狀況。由於惠勒博士本身是希臘學者出身，經他現場勘查後，有了興造「希臘劇場」的芻議。於是在威廉・赫斯特（William R. Hearst）先生的慷慨解囊下，以赫斯特為名的希臘劇場，成了校園建築總顧問霍華在柏克萊校園裡完成的第一件作品。

整體來說，舞台建築大約有三、四層樓高，舞台長約 40 米，背倚ㄇ字型高牆，左右兩側牆身各開一個門戶，背面則有三處開口作為進出舞台之用。ㄇ型高牆前方羅列著巨型希臘立柱和柱頂盤裝飾，氣派宏偉。

劇場依循柏克萊丘的現場地形，由順勢爬升的十九排水泥階梯，在舞台前方圍拱成半圓形觀眾席。階梯後方是開闊的斜坡草地，提供隨興的坐立空間。觀眾席最前排安置了歷年校友及私人捐贈的三十一個大理石石雕座椅，其中的二十八個座椅，由同是負責沙瑟門的雕刻藝術家康明（Melvin

E. Cummings）一手打造而成。

　　為了讓惠勒校長的好友羅斯福總統（Theodore Roosevelt）能在 1903 年 5 月 14 日的畢業典禮上發表演說，赫斯特希臘劇場在尚未完工的情況下，匆促被派上了用場。

　　當時舞台主體建築才剛上好石柱，這時在霍華身邊擔任助手的茱莉亞・摩根只好緊急利用帆布搭出臨時舞台，也藉此遮住後台尚未完工的凌亂場面。一直到 9 月份，也就是羅斯福總統演說的四個月後，赫斯特希臘劇場才正式落成完工。

　　在開幕儀式上，當年最早開啓戶外劇場的班・威德上台發表了感言，而早年在戶外劇場排演過的希臘劇《鳥》，也安排在這次活動中登台演出。此後，舉凡校內各類演講、聚會、樂團演奏、合唱、歌劇、各種儀式和典禮……，無不假此空間舉行，這裡成了校園裡重要的集會場所，也成為見證無數歷史性事件的紀念性空間。

　　特別值得一提的歷史事件，如：1943 年，為 300 名在二次世界大戰中喪生的學生舉行的追悼會。1964 年，當「言論自由運動」鬧得如火如荼之際，聚集在希臘劇場的 12,000 名師生，便親眼目睹了帶頭抗議的學生領袖薩維歐（Mario Savio），在舞台上遭校園警察當衆架離現場的歷史鏡頭。

　　此外，造訪過的校外嘉賓，更是國際名人無數，如舊金山迷幻搖滾

團體「Grateful Dead」、世界第一男高音帕華洛帝（Luciano Pavarotti），
以及西藏精神領袖達賴喇嘛等。而柏克萊和史丹佛大學足球對壘的「大球
賽」前夕的烽火之夜，更是年年在此舉辦。

烽火之夜的舞台樣貌

加州館 CALIFORNIA HALL

沒有門把的柏克萊大學校長辦公廳

加州館於 1905 年興建完工，是鐘塔大道上最早落成使用的建物。紅瓦屋頂，綠銅天窗，配上白色花崗石牆面，造型質樸典雅，是由霍華設計的巴洛克式新古典藝術建築。

加州館是校園主要行政事務的辦公地點，柏克萊大學校長的辦公室即設置於此。西向大門入口前方設有一處旗台，只要是天氣晴朗的日子，總能見到美國國旗和以大熊為標誌的加州州旗，在旗桿頂端隨風招展。

加州館的原始設計原來也是朝西面進出，後來因為新建的沙瑟塔成為校園最新的中心象徵，校園裡主要建物的朝向也跟著紛紛異動。於是，加州館的主要進出動線，便改為面向沙瑟塔的東側入口。

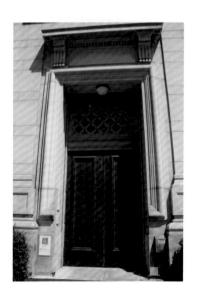

另外值得一提的是，在加州館的北邊側門前方，總不時聚集大批的校外參訪人潮，這裡幾乎已成不容錯過的解說據點，每回只見學生嚮導對著沒有門把的側門指指點點，口沫橫飛的為訪客講述一段精彩的校園歷史。

　　原來六〇年代的「言論自由運動」期間,示威抗議的學生為了癱瘓校園行政運作,於是將加州館出入大門的把手全數拆除,好讓校方行政人員和公文進出不得,藉此爭取抗爭活動的時間和空間。

　　六〇年代的校園學潮雖然已經過去多年,但為了紀念這項空前的歷史事件,此後校方在南北兩側入口,亦未再裝修任何新的門把,以保留當年的現場情境,作為緬懷一段劃時代的過往。

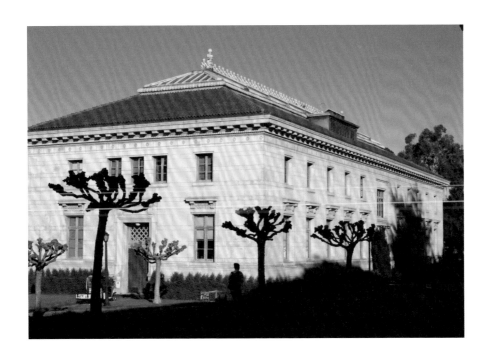

北門館 NORTH GATE HALL

新聞主播現身「老方舟」

這棟早年暱稱為「老方舟」的北門館，是由霍華一手擘畫設計。在 1906 年完工後，成為建築學院在校園裡最早的落腳處，而且一進駐便長達近六十個年頭。

建築系在創系之初，並無正式的課室可用，而是依附在首任系主任、同時也是當時唯一的一位教授——霍華位於柏克萊市中心的工作室。為了解決學生無處上課的燃眉之急，一開始霍華只把這棟建築當作臨時居所來設計。

呼應當時北柏克萊區一帶風行的棕色木片屋建築，霍華設計的老方舟也有方格式木框窗櫺、開有天窗的山脊式屋頂、外露式陽台，以及包覆一身的紅木木片瓦屋牆。在一至二層樓高的建築裡，安排有畫圖間、教授辦公室以及一間圖書室。圖書室裡一開始便擁有赫斯特夫人捐贈的 500 本圖書。

不過一年的時間，學生人數從最初的 15 人增加到 27 人，課室已不敷使用。在霍華的爭取下，1908 年在老方舟的東翼增建了兩間圖室。由於學生持續增加，1912 年後又再度提出擴建計畫，這回不僅增加了圖室，還新添了一間可以容納 200 人的講堂以及一處展示穿堂。

之後，霍華的學生史坦柏格繼承衣缽，於 1936 年在老方舟的南面又

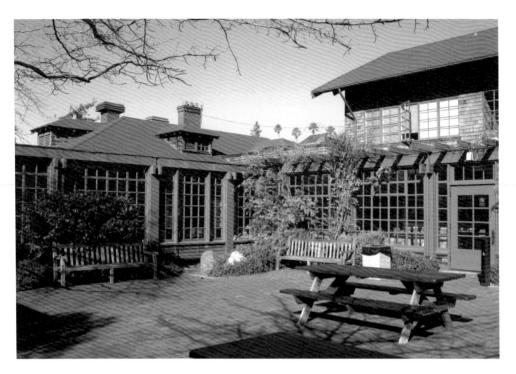

加建了一座圖書館。由於 1923 年北柏克萊區發生的一場大火,一夕間吞噬近 600 多棟木造建築,這回擴增的新建築改以水泥為材。1952 年,由摩西教授(Howard Moise)掌舵,在西南角落再添一處新建物,作為新任建築學院院長渥斯特的辦公室,至此確立了現今所見的北門館的整體規模。

建築學院於 1964 年遷往渥斯特館後,北門館一度成為工程學院院址,目前則由新聞研究所進駐。拜學術交流、研討之賜,這裡不難看見美國當家新聞主播及媒體名人在此出沒的身影。

這棟緊鄰校園北界的赫斯特街、保有一身棕色外觀的北門館,是校園裡碩果僅存的幾棟低矮木造建築之一,尤其周邊高樓建築四起,更烘托出老方舟質樸老邁的身影。沿著 L 型穿廊、朝向中庭一路洞開的木格方框窗櫺,不僅框住了庭園裡的遮蔭大樹、爬滿屋牆的紫藤花架,也框住了北門館獨踞一隅的木構建築特色。

赫斯特礦冶紀念館 HEARST MEMORIAL MINING BUILDING

採礦煉金的名門世家

　　赫斯特礦冶紀念館是為了紀念以採礦起家的美國參議員——赫斯特（George Hearst）先生，由赫斯特夫人所捐款興建。建築計畫由霍華一手主導，立面裝飾設計則由女建築師茉莉亞・摩根擔綱演出，於 1907 年正式落成完工。

　　赫斯特礦冶紀念館集巴洛克藝術風采於一身，雍容華貴的佇立在礦冶圓環（Mining Circle）北側。紅瓦屋頂，綠銅天窗，白色花崗岩牆面，已明白昭示霍華「白色建築」的血統與身世。南向立面開立了三處兩層樓高的曲拱，曲拱內有圓柱門廊，門廊上的拱頂雕花木框鑲著暈黃燈泡，映照出一室古色古香的璀璨輝煌。中央的圓柱門廊內是左右對開的入口大門，橡木大門上刻鏤著天使臉譜，別緻而細膩。房簷下花崗石樑托上鑲嵌的英雄人物精緻雕塑，則是藝術家艾肯（Robert I. Aitken）的精心傑作。

　　推開厚重的木門，走進東西橫長的矩形挑高大廳——過去的展覽室、博物館空間，拱頂樑柱環室而立，二樓、三樓有雕花欄杆圍成四方穿廊。陽光穿透三座圓頂鑄鐵天窗灑滿室內，玻璃吊燈自天窗端頂懸天而下。豐富的建築語彙裡有希臘羅馬古典主義內涵的啟發，也受到西部拓荒時期加州傳教士在雕塑、工藝、建築等藝術遺風的影響。

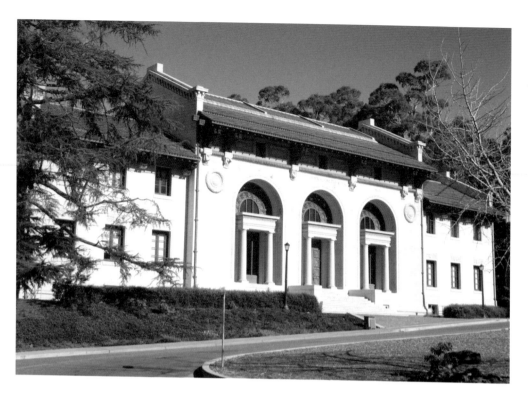

　　霍華曾以「綠意掩蔭下的美麗白色建築群」來形容自己在柏克萊校園中的十餘棟建築作品，赫斯特礦冶紀念館果然是其中出類拔萃的經典之作，也讓設計師霍華與摩根之名，讓人稱道至今。

　　由於赫斯特礦冶紀念館距離東側海渥斷層不過 240 米之遙，為強化抗震能力，從 1998 至 2002 年關閉了四年的時間，進行全館的更新改造工程。

　　在施工過程中，整棟建築幾乎是被「連根拔起」，而後置放在會隨地震震幅滑動的基座上。這次的修繕改造工程，可謂規模浩大，除了強固地基外，屋頂紅瓦也全面翻新，最能喚起昔日冶礦過程記憶的二十座煙囪也重新修復，同時還向北面擴充了現代化的建築空間。這些百年變遷歷程紀錄，都一一呈現在入口大廳後方的圖像走廊。

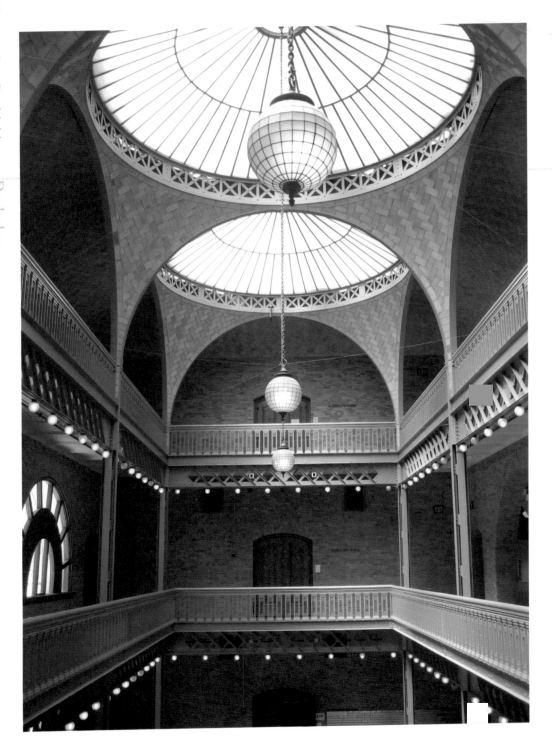

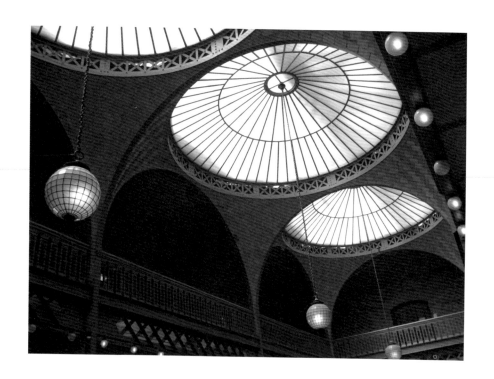

　　走過百年歲月的赫斯特礦冶紀念館，依舊是校園裡最能攫住目光焦點的經典建築，和杜爾圖書館（Doe Memorial Library）並稱為霍華的代表之作。過去的採礦學和冶金學中心，目前是材料科學及工程學系的所在地。

用黃金打造人才

舊金山自 1848 年起始的淘金熱，讓加州一夕暴富，也開啟了創設加州大學以培育人才的芻議，而採礦冶金自為創校科系之一。赫斯特礦冶紀念館正式落成那一年，柏克萊全校學生 3,000 人，每五名男學生中，就有一人主修採礦，可見當時盛況。落成儀式舉辦當日，礦冶圓環草坪上冠蓋雲集，擠滿前來到賀的各方嘉賓。以採礦致富的「黃金州」，此刻亦展現出鍛鍊「黃金人才」的恢弘氣魄。赫斯特礦冶紀念館入口大廳的設計靈感，主要得自於巴黎法國國家圖書館（Bibliothèque nationale de France）的閱覽室空間。此外，霍華又以鋼樑結構支撐圓頂天窗，營造出「礦井」意象，以讓後人飲水思源，永遠緬懷以「黃金」淬鍊人才的光榮歷史。

大學宅 UNIVERSITY HOUSE

美國總統曾是座上賓

位於校園北面的大學宅，是柏克萊大學校長的宅邸。

大學宅自 1900 年破土動工，一直到 1911 年才興建完成，前後一共花費了十一年的時間，主要是因為捐款來源不穩定，加上建物用途一直不明朗，以至於開工後持續延宕。

大學宅的建築造型是 19、20 世紀之交加州一帶頗為風行的地中海型別墅的經典代表，門前一對散發著新古典主義風格的大理石石雕獅子，是仿照義大利威尼斯雕刻家卡諾瓦（Antonio Canova）的作品複製而成。宅前草地上的植物造型時鐘，則是由瑞士的日內瓦大學所捐贈。

大學宅在興造過程中曾經一度考慮作為建築系和法律系的系館，1910年才又朝向作為當時的校長惠勒博士的宅邸而重新進行室內設計。1911 年在惠勒校長舉家遷入後，這裡也正式成為大學校長的官邸。

作為柏克萊大學校長的居所，大學宅歷年來接待過名人無數，像是美國的羅斯福總統、杜魯門總統、甘迺迪總統，外國領袖如摩洛哥國王、荷蘭女王，以及伊朗、希臘、尼泊爾、法國等各國元首，還有印度、加拿大、德國和巴基斯坦等國的總理等。這裡往來無「白丁」、只與權貴相交，大學宅是柏克萊校園裡少數流著傲人貴族血統的異數。

2008 年當「坐樹人」（Tree-sitter）議題在柏克萊校園裡鬧得不可開

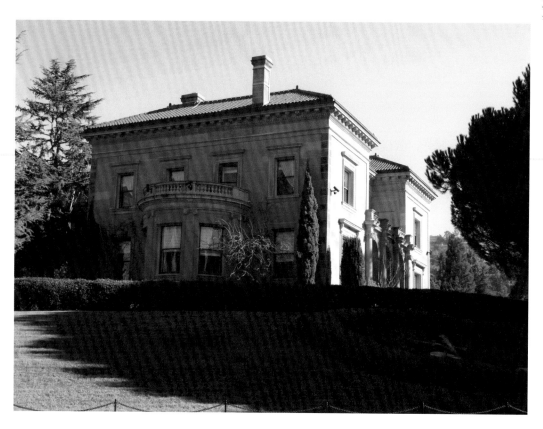

交之際，抗議人士曾經攜來一株象徵橄欖枝的橡樹苗作為致贈柏克萊校長的禮物，同時動手將樹苗種在大學宅綠籬外頭的草地上。結果事後抗議人士因「侵入」及「故意破壞」等罪名，有六人遭警方逮捕，橡樹苗也立即被拔除。歷經幾小時的「動盪」，大學宅又一如往昔，展現著優雅、莊重，不容侵犯的一校之長大宅居的風範。

沙瑟門 SATHER GATE

引爆世界言論自由風潮的原點

沙瑟門即一般通稱的校園南門，於 1911 年建造完工，是沙瑟夫人為追念其先夫──銀行家沙瑟（Peder Sather）先生所捐款興建，是柏克萊校園的重要地標。

在 1930 年代，沙瑟門以南──即現今的史鮑館（Sproul Hall）及史鮑廣場一帶，原都不屬於校園地產。南北走向的電報街一路直抵沙瑟門，沙瑟門前的圓形廣場，早年是行走於電報街上的電車掉頭迴轉之處。

由於早期校方嚴禁任何政治活動進入校園，沙瑟門前廣場成了政治表演及異議人士活動集結的地點，而沙瑟門成了「言論自由」門裡門外天壤之別的疆界。學生不滿校方禁錮言論自由的作法，1964 年爆發的大規模學潮正是為此而起。

由霍華擔綱設計的沙瑟門，散發著巴洛克藝術的華麗風采。由左至右連續四根水泥─花崗石貼面立柱分隔出三處入口，柱與柱之間則以細緻雕花鑄銅撐起華麗典雅的門面。中央微拱的弧形大門上寫著「SATHER GATE」幾個大字，頂端矗立的橢圓形桂冠花環環繞著中央一顆大學五芒星，五芒星周邊光芒四射，象徵著知識的發掘與傳播。

大門立柱的四根柱頂各支托著一個圓形玻璃罩燈，柱頭前後則各鑲嵌了一面大理石裸體人形浮雕。四根立柱共八面浮雕的內容，分別表述了不

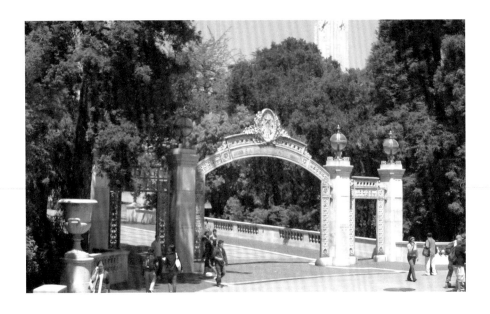

同的學術領域。其中朝北的四面男性浮雕分別代表法律、文學、醫學及礦
冶等學科，南向的四面女性浮雕則是農業、建築、藝術及電力的化身，這
些全都出自雕刻藝術家康明的巧手。

　　事實上，這幾面大理石浮雕的安裝，還有過一段曲折的插曲。原來由
康明設計的裸體人形浮雕早在 1909 年 12 月便已經安置在立柱上，後來浮
雕上以裸體人像為造型的消息傳到當時正在病中的沙瑟夫人耳裡，引起沙
瑟夫人的極度不安，並堅持將裸體人像全數拆下。於是才安裝不到數月的
大理石浮雕便在 1910 年 3 月全面撤除，康明的設計大作亦從此銷聲匿跡。

　　造化弄人，這一批失落的藝術珍藏在 1977 年的一次校園什物整理搬
動過程中再度現身。經過一番奔走和努力，這批大理石浮雕於 1979 年 12
月再度鑲嵌於沙瑟門的立柱之上，只是距離上一回的首度安裝已整整過了
七十個年頭。

　　康明的大理石裸體人形浮雕終於再次重見天日，只是這一回將七十年
前朝向校門外的男性裸體浮雕，改裝在面向校園的朝北位置，這樣或許可
以讓衛道人士少難為情一些。

杜蘭館 DURAN HALL

來自東方的石獅子

　　由霍華設計的杜蘭館，建成於 1911 年。紅瓦屋頂，綠銅天窗，以花崗岩為材的巴洛克新古典藝術面貌，風格一致地融入了周邊的校園核心建築群。

　　計畫之初，杜蘭館原本要和北面的「加州館」呈對稱設計。後因計畫生變，兩棟建築除了寬度相同外，杜蘭館的建築長度明顯要比「加州館」短了大半截。

　　這棟緊臨鐘塔大道的核心建築，最初是以波阿特館（Boalt Hall）命名，是波阿特夫人和七十五名律師為紀念波阿特（John H. Boalt）法官而捐款興建。在建成之後的四十年間，波阿特館一直是法律學院的大本營，直到 1951 年法律學院遷出之後，才改以柏克萊大學第一任校長杜蘭（Reverend H. Durant）牧師的姓氏為名。

　　1980 年代，杜蘭館在南向入口大門左右兩側新添了一對大理石石雕獅子。這對原本來自東方的石獅子，是校方在 1934 年向舊金山的進口商購得，一直以來都收放在舊藝廊（Old Art Gallery）裡，後來配合杜蘭館東亞語文學系的進駐，才為應景搬到了杜蘭館門前充當守護神。

　　建築設計總顧問霍華對於杜蘭館的內部設計也著實花費了一番新血：拱頂天花板，厚實的橡木門扇，端底烙印有大學徽章、名為「學習之燈」

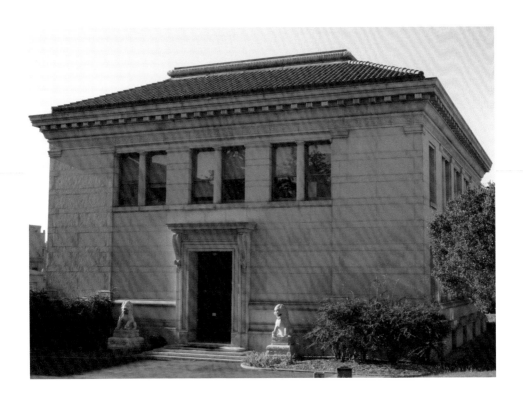

的特殊造型吊燈,全都出自設計師的精心傑作。

　　杜蘭館二樓過去曾是東亞圖書館的館址所在。色澤厚實深重的圖書桌椅、桌上古樸典雅的骨董檯燈、方格抽拉式圖書卡抽屜櫃、盤桓而上的藏書閣……,一切能夠表彰老式圖書館氛圍的典雅元素,這裡處處可見。當年張愛玲來不及坐下,便站著看紅樓考據的地方,就是這裡。只是 2007 年史塔東亞圖書館(C.V. Starr East Asian Library)建成後,歷史悠久的東亞圖書館也跟著熄燈打烊。

　　人去樓空的杜蘭館,經歷一番封館翻修,於 2011 年春天再度以嶄新姿態現身。只是南北兩側原有橡木大門,不再一推即開。左側方新開立的入口,是現代化強化玻璃材質大門,更多了科技化的出入識別裝置。看來晉身為文理學院辦公室的杜蘭館,成了校園裡「門禁森嚴」的特例。

魏曼館 · 希爾加館 · 賈尼尼館
WELLMAN HALL HILGARD HALL GIANNINI HALL

農學院三劍客

魏曼館、希爾加館、賈尼尼館環繞著一座中庭三足鼎立，是柏克萊校園裡最資深的農學院建築群。位居中央的魏曼館最早建成，希爾加館和賈尼尼館呈左右對稱分立兩側。三棟建築均以紅瓦覆頂，散發著新古典主義的建築風格。

魏曼館 Wellman Hall

魏曼館於 1912 年完工，原本稱作「農業館」， 1966 年才改以當時的農業經濟系教授、同時也擔任副校長的魏曼（Harry Wellman）之名為名。

魏曼館為左右對稱的三節式建築，南向立面的中央圓形外凸造型尤其搶眼。紅色瓦片配上綠銅天窗，加上建築師霍華精心設計的花崗岩牆面，以及造型獨特的拱頂入口大門，讓魏曼館在柏克萊大學校園中風味獨具。此外，建築立面兩側的拱頂矩形窗，亦頗具 15 世紀中期義大利佛羅倫斯一帶盛行的都市住宅大廈窗櫺的設計風格。

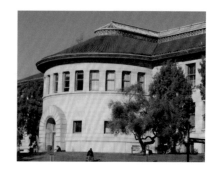

在農學院與森林及保育學院合併為「自然資源學院」後，魏曼館即成

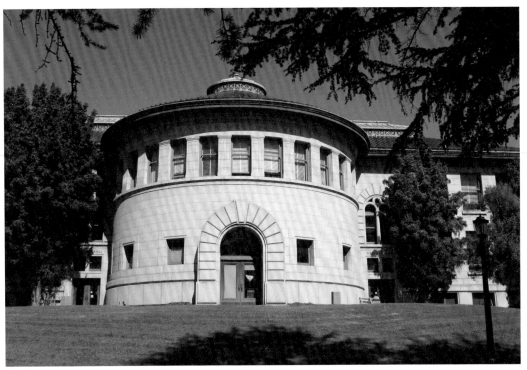

魏曼館

為昆蟲學系的大本營，藏身建築圓形肚腹裡的昆蟲博物館（Essig Museum of Entomology），目前擁有超過 500 萬份昆蟲標本，堪稱世界級的收藏。

希爾加館 Hilgard Hall

　　希爾加館於 1917 年完工，為霍華設計的又一棟校園建築。興建之初由於遭逢第一次世界大戰，在經費及空間需求的考量下，希爾加館並未如魏曼館一樣採用花崗岩建材，而是改以強化水泥取而代之。事實上，強化水泥在當時亦屬新興建材，1906 年發生舊金山大地震之後才開始風行。

　　整體而言，位於魏曼館西側的希爾加館，其建築量體大致呈不對稱「ㄈ」型。西向主要入口的建築立面鑲嵌了十二根巨大立柱及柱頂盤裝

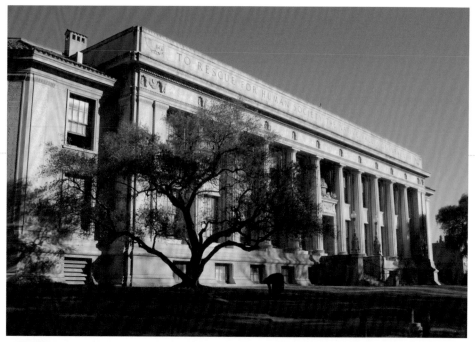

希爾加館

飾。建築的最上端刻鏤著由惠勒校長題示的幾個大字：「TO RESCUE FOR HUMAN SOCIETY THE NATIVE VALUES OF RURAL LIFE」（為人類社會挽救農業生活的本土價值）。

　　為了展現這樣的信念，建築立面帶有佛羅倫斯文藝復興風格的五彩拉毛陶瓷帶狀裝飾細節，也都圍繞著與農業和畜牧業相關的各式題材打轉，像是每根柱頂上方鑲嵌了花環的牛頭，花瓶和聚寶盆裡是滿溢而出的花朵和水果。此外，金屬大門以加州罌粟花作為雕花式樣，窗台和露台上則佈滿麥捆及各類植物雕飾，無怪乎有人說這裡提供了農業圖騰的視覺饗宴。

　　希爾加館以柏克萊大學第一任農學院院長希爾加（Eugene Hilgard）教授之名命名，目前主要作為自然資源學院的辦公室及實驗室。

賈尼尼館 Giannini Hall

計畫環繞中庭建造的農學院三大館，一直到 1930 年才補上東側的這塊缺口。當時霍華已不再擔任校園建築總顧問的職務，賈尼尼館的設計大任落到了當時的建築學院教授、同時也曾經共同參與過希爾加館設計工作的海斯（William Hays）身上。

依循早先的整體佈局，賈尼尼館的建築量體以左右翻轉的「ㄈ」造型來和中庭對面的希爾加館相呼應。儘管海斯以新古典主義風格，加上摩登

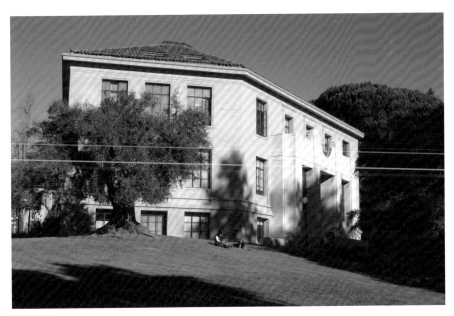

賈尼尼館

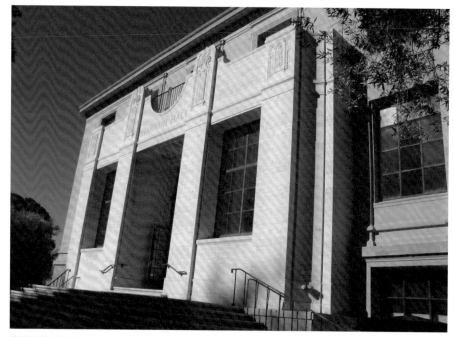

賈尼尼館正面入口

的元素來打造這棟建築,賈尼尼館依舊延續了希爾加館的紅瓦屋頂及強化水泥建材,只是立面裝飾顯得簡潔了許多。

建築正面入口是典型的 19 世紀英國攝政時期風格——白色大理石立面,門前有陽台環抱,陽台與大門入口間由扇貝形式的階梯相連結,外凸的大理石立面上並以花甕及花飾的浮雕裝飾來與農學院的主旨和意趣相輝映。

推開摩登的鑄鐵大門,裡頭是紀念賈尼尼(Amadeo P. Giannini)先生的二樓挑高大廳。大廳裡懸垂著 Art Deco(裝飾藝術)風格的吊飾燈,天花板則以印地安圖騰和 Art Deco 來設計,整體造型典雅隆重,別具一格,曾被譽為是舊金山灣區最具代表性的 Art Deco 空間之一。

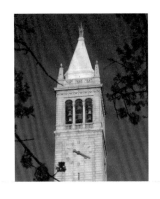

沙瑟塔 SATHER TOWER

鐘塔琴音響起中國民謠……

沙瑟塔於 1914 年完工，是當時的校園建築總顧問霍華的又一傑出力作。這座由沙瑟夫人捐款興建、擁有六十一個響鈴鐘琴的沙瑟塔，每天定時飄放出美妙樂音，是柏克萊校園裡最受矚目的美麗地標。

這座高出海平面 76 米的擎天巨柱，倚山面海，巍然而立。白色花崗石貼面外牆塔身，巴洛克藝術雕飾觀景樓，加上銅綠色尖頂，以及塔端一枚燈火，造型富麗典雅。

由於受到第一次世界大戰的影響，由歐洲訂購來的第一批鐘琴，一直到 1917 年 10 月 18 日才正式安置在校園鐘塔上。同年 11 月 3 日下午兩點鐘，柏克萊校園鐘塔發出歷史性的第一聲鐘響，當時附近裝有響鐘或汽笛的工廠都紛紛鳴音回應，時間長達數分鐘之久，共同慶祝這歷史性的一刻。

第一批由沙瑟夫人捐贈的十二口鐘琴，上面刻鏤著「珍·沙瑟捐贈，1914 年」的字樣，其中體積最大的一口響鐘上，還鑄印了希臘系教授所題的詩句：

我們敲打，我們撞擊，我們鳴響
鐘聲的裊裊餘音

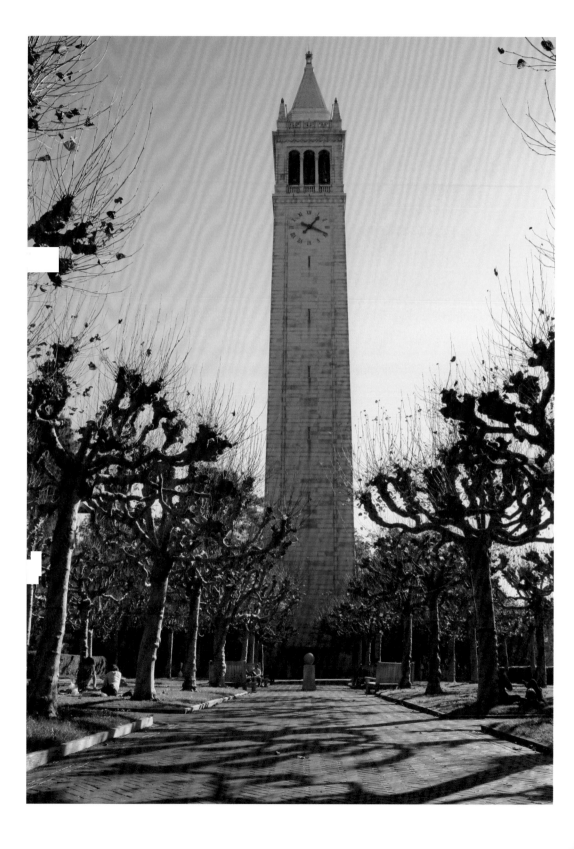

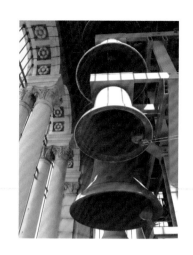

在心頭低吟

在靈魂深處迴盪

　　接下來由於校友的陸續捐贈，校園鐘琴的響鐘數目在 1917 年達到六十一口，其中最小的 8.6 公斤，最重的約有 4,763 公斤，共含五個八度音的完整音階。這個響鐘規模也一直延續至今。

　　自 1917 年沙瑟塔響起鐘樓琴音以來，九十多年間遞換過鐘琴手無數。如今聽見的樂音，除了出自校園鐘琴演奏家之手外，也有學生鐘琴手的傑作。柏克萊的學生來自全球各地，為了傳達校園的多元價值，在特殊的東方節慶日，偶爾也能聽到中國民謠的鐘塔琴音。

　　有人說，霍華設計的沙瑟塔，是受了義大利威尼斯聖馬可廣場上一座鐘塔的啟發。臆測之說雖未經霍華本人證實，但可以十分確定的是，當年在工程學院院長德賴史（Charles Derleth, Jr.）教授的結構設計協助下，由霍華建造的這座高達 92 米的沙瑟塔，基身穩固，九十多年來屹立至今。站上最頂層的觀景樓，灣區一帶美景盡收眼底。

　　下回抬頭仰望校園鐘塔時，不妨靜靜感受一下，是建築師、也是詩人的霍華，對沙瑟塔如詩般的描述：「像一株奇偉的白色百合，在山巔綻放花朵。」

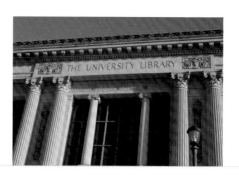

杜爾圖書館
DOE MEMORIAL LIBRARY

世界知名科學家及思想家齊來報到

　　位於校園核心建築群的杜爾圖書館，不論在地理位置或學術象徵意義上，都是校園核心中的核心。尤其結合希臘羅馬造型、聲勢宏偉的巴洛克式華麗外觀，更是校園建築裡睥睨群倫的視覺焦點。

　　這棟最初由舊金山商賈杜爾（Charles F. Doe）捐款興建的圖書館，由霍華負責設計，於 1917 年全面落成。過程中由於遭逢 1906 年舊金山大地震的影響，在捐款來源變得不穩定的情況下，幾乎已經完成工程發包的作業被迫喊停，同時改以兩階段進行興造。舊金山這場世紀災難，無疑徹底改變了杜爾圖書館最後完工的樣貌。

　　這棟由鋼結構、強化水泥和花崗岩貼面打造而成的圖書館，以北面入口的建築立面最是華麗動人。在十六根巨型羅馬立柱的聲勢烘托下，昭示了這棟嵌有「大學圖書館」（THE UNIVERSITY LIBRARY）牌匾的建築不凡的身世。東西兩側的山形牆外觀，則以巨大的羅馬拱形窗和外露方柱，來強化宏偉壯麗的氣勢。

　　北側大門入口上方的雅典娜銅雕，也同樣出自負責赫斯特希臘劇場和沙瑟門雕刻工程的藝術家康明之手。由於當時擔任校長的惠勒博士是希臘學者出身，對於這棟結合希臘及羅馬風格的建築頗多置喙，讓負責銅雕設計的康明著實吃了不少苦頭。

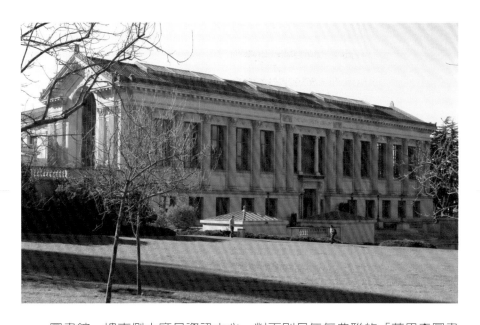

　　圖書館一樓東側大廳是資訊中心，對面則是氣氛典雅的「莫里森圖書館」（Morrison Library）。這處為紀念莫里森（Alexander Morrison）律師，由其遺孀捐款改造的讀書室，瀰漫著一股休閒閱讀的裝置風格──一盞盞華麗的銅製枝形吊燈，由凹凸有致的白色石膏雕刻天花板懸垂而下。橡木貼皮壁面，嵌花壁爐；在繁麗雕飾方柱間，沿著四面書牆展放著莫里森律師生前的 15,000 冊藏書。攤放著書報雜誌的橡木書桌，鋪了波斯地毯的柏木拼花地板，依傍著沙發及古典造型座椅，高高低低錯落擺置的各色檯燈，都讓此間散發著一般傳統圖書室裡難得見到的舒適豪華氛圍。

　　整棟建築除了有展示廳、文獻房、藏書室、會議間、辦公室等基本設施外，妝點華麗浪漫的大型讀書室，更是此間巴洛克藝術空間的經典之作。其中二樓北翼讀書室，14 米挑高橢圓桶狀穹頂開了三處天窗，加上北面大窗以及西側巨型羅馬拱形窗，為縱深 64 米長的室內空間，引入了充足的光線。環牆而視，有青銅大門、精巧壁飾，及古典壁鐘。地板光鑑照人，天花板上有圓盤花飾，書架滿載典籍倚牆而立，立著古典檯燈的厚實書桌，兩兩對稱佈滿廳堂。曾有歷史學教授形容，這裡是柏克萊校園裡

一樓莫里森圖書館

最偉大的建築空間。

　　這處原可容納 400 人的讀書室，在文獻及藏書櫃重新調整後，座位空間縮減為目前的 168 人上下。

　　另外，於第二階段完成的二樓東側讀書室，則採義大利文藝復興的宮廷式空間設計。兩層樓高的挑高大廳裝飾有多彩石膏雕刻天花板及十二座吊燈，朝東開立的大窗引進天光，帶狀壁面裝飾緊貼著天花板環繞室內一周，東側牆面呈現的是歷來重要出版社的標章，其他牆面則刻鏤著十五位世界知名作家及思想家的姓氏，像是耳熟能詳的莎士比亞、伽利略、笛卡兒、亞當‧斯密、康德及達爾文等。南側牆面懸掛著一幅美國革命戰爭場面的紀念畫作。這處長 42 米、寬 14 米、原可容納 216 人的讀書室，在電腦入侵之後，一改昔日書生埋首苦讀的空間形象，成了以文獻閱覽為特色的圖書室。

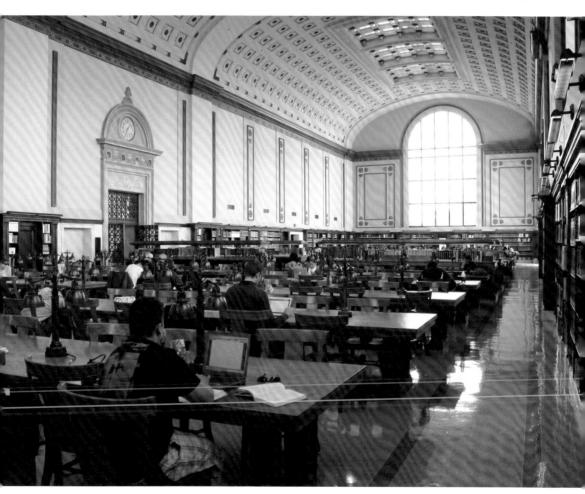

二樓北翼讀書室

　　杜爾圖書館是校園裡少數幾乎日日都安排有導覽活動的地點。作為一流大學學術象徵意義上的門戶，杜爾圖書館大門開敞，時時歡迎著追求知識及真理的普羅大眾。

杜爾分館 Doe Annex

　　杜爾圖書館右側的擴充建築──杜爾分館，建成於 1950 年代，目前主要作為班克樓夫圖書館（Bancroft Library）館址。

　　早於 1905 年即成立的班克樓夫圖書館，是在加州書商、同時也是史學家出身的班克樓夫（Hubert H. Bancroft）將其私人藏書半買半送給大學校園後所成立。最初落腳的地點是在加州館的頂層閣樓，之後又搬到了杜爾圖書館，直到 1973 年才正式進駐杜爾分館。

　　班克樓夫圖書館以蒐藏重要手稿、地圖、珍貴照片、特殊文件和稀有書籍等，為其主要特色。其中有關美國西部及拉丁美洲的特殊歷史文件史料，甚至可追溯到四千年前，館藏之豐，全美稱勝。

　　這棟由布朗（Arthur A. Brown）設計的五層樓高建築，雖然受限於經費，未能追隨杜爾圖書館的腳步使用昂貴的花崗岩建材，但以強化水泥採巴洛克造型的紅瓦白牆建築，依然和諧的融入了周邊新古典主義風格的核心建築群。

　　為了進行建物防震升級的工程，杜爾分館從 2005 年起閉館改建，前

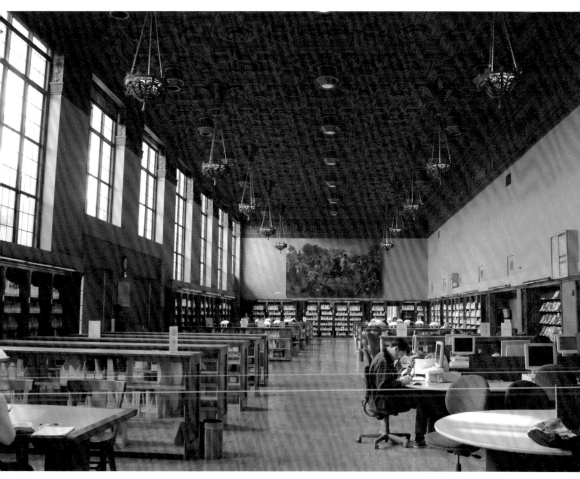

二樓東側讀書室

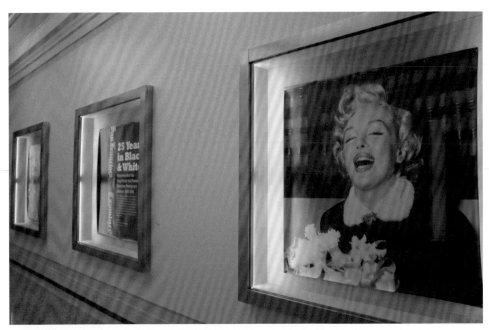

杜爾分館的展示櫥窗

後歷時三年多，直到 2009 年初才又重新開張。經歷一番整修，班克樓夫圖書館一脫陰沉的老氣，洋溢著新興建築的亮眼光彩。

全新的展示櫥窗裡，瑪麗蓮‧夢露的巨幅照片明豔動人，入口東側廂房展出的是馬克‧吐溫的個人生平。不時更換的展示內容，永保展出新意，加上明亮的拼花大理石地板，華光四射的入口圓形穹頂，年歲悠遠的圖書館，展現出不同以往的全新面貌。

地下書庫

其實，在杜爾圖書館前樓階下方，還密藏了一座地下書庫。原來為了防震安全考量，1992 至 1994 年期間，在杜爾圖書館前方打造了一棟地下建築，以取代原來老舊的藏書室。

這座地下建築從杜爾圖書館左方的馬費特圖書館（Muffitt Library）側

邊地下空間開始，一路向右推展至杜爾分館右側，東西長約 145 米、南北寬約 38 米，深入地下 15 米，是一座四個樓層的藏書空間。當時並以第十六任校長嘉納（David P. Gardner）的姓氏，將其命名為嘉納書庫（Gardner Stacks）。

嘉納書庫將馬費特圖書館和杜爾圖書館連成一氣，讓此間的圖書館藏規模達到了世界數一數二的水準。只是當初要將 150 萬冊藏書從舊館搬到新址，前後過程也是一番可觀的工程。當時一共動用了 30 名工讀生，每天搬運 45,000 本書，前後花費一個多月時間，才大功告成。

只可惜這處「埋在」地下的知識寶庫，平時並不對外人開放。不過更令人為其叫屈的，是第十六任校長嘉納。因為以其姓氏命名的校園建物，幾乎全被埋入不見天光的地下，只有杜爾圖書館門前左右兩側立著透明光罩的天井建物，透露出一點玄機。更遺憾的是，現在的學生只知有「主書庫」（Main Stacks），不知有「嘉納書庫」；更不知道原來「主書庫」，就是「嘉納書庫」。

吉爾曼館 GILMAN HALL 及 307 室

這裡誕生過六位諾貝爾獎得主

柏克萊大學的化學科系規模宏大，自成一個學院。在化學院系的使用空間當中，就屬吉爾曼館歷史最為悠久，從 1917 年建成屹今，已長達九十多年的歲月，從這裡誕生的諾貝爾化學獎得主更多達六位。

由霍華所設計的吉爾曼館，樓高三層，散發著巴洛克藝術建築的風采。西向主入口的建築立面由八根巨柱及精心雕琢的柱頂盤裝飾撐起門面，南北兩端則以山形牆面遙相呼應。儘管當年霍華極力爭取以花崗岩為建材的心願未果，但以水泥建造的吉爾曼館仍不失其莊重典雅的特質。

第二次世界大戰期間，柏克萊大學化學院系亦積極參與相關的國防戰備研究，當時在吉爾曼館頂層（館內人士暱稱為「閣樓」）進行的放射性元素研究實驗，便是為研發原子彈的曼哈頓計畫的一部分。

西柏格（Glenn T. Seaborg）教授於 1941 年 2 月 23 日在吉爾曼館的「閣樓」307 室發現放射

著名的 307 室

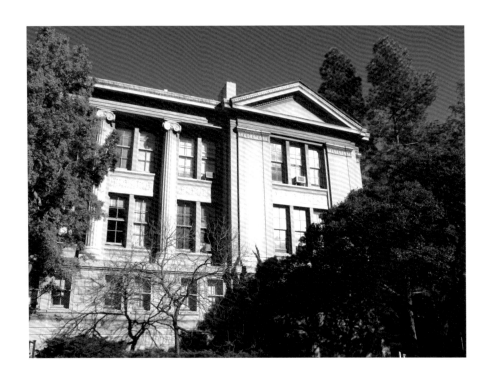

性元素鈽（Pu）。因為這項突破性的成就，西柏格博士和工作伙伴麥克米蘭（Edwin MacMillan）博士在 1951 年共同獲頒諾貝爾化學獎。

在鈽元素發現的第二十五週年（1966 年），吉爾曼館 307 室被命名為「國家歷史地標」。之後吉爾曼館整棟建築又先後獲頒「國家歷史化學地標」及「國家註冊歷史性場所」的稱號。目前這些註載著光榮紀錄的銅鑄標示，仍鑲裱在 307 室門口。數十載悠悠歲月已過，依舊是吉爾曼館最耀眼的勳章。

吉爾曼館於 1917 年建成後，即以第二任校長吉爾曼（Daniel C. Gilman）的姓氏命名，現今為化學工程學系的居所。

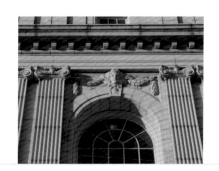

惠勒館 WHEELER HALL

公羊頭上有文章

惠勒館建成於 1917 年，由霍華完成設計，並以當時的在任（第八任）校長——惠勒博士的姓氏為名，這也首度打破了柏克萊校園建築過去都以捐贈者姓氏命名的慣例。

惠勒博士擔任柏克萊大學校長長達二十年（1899～1919 年）之久，是校史上校長任期第二長的紀錄（史鮑〔Sproul〕校長在任最久，1930～1958 年），也是第一位身前即享有以其姓氏命名校園大樓殊榮的人士。

這棟一身閃耀「白色光芒」的新古典主義造型建築，位於校園核心建

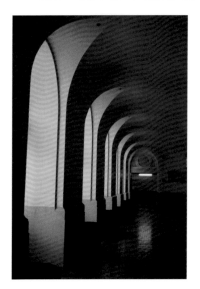

築群。樓高四層、地下一層，教室和辦公室以四方格局環繞著中央的大型演講廳佈局而成。南向入口的巴洛克式建築立面，是建築師極度揮灑創意的設計力作。

九個拱頂大門沿著一樓立面一字排開，二、三層樓則以六根典雅巨柱，聲勢浩大的撐起門面。左右兩端的拱形大窗上鑲嵌著代表「真理之光」的希臘神祇阿波羅頭像，最頂層的閣樓外牆，則

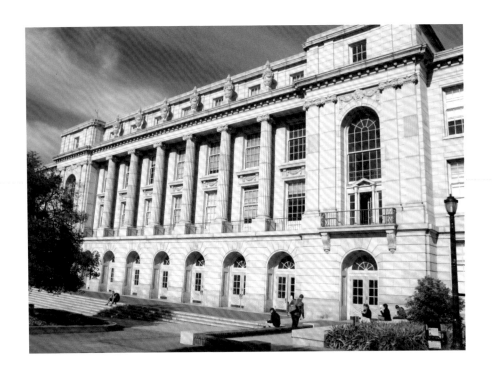

高高豎起了六具帶有會發出「學習之光」火焰意涵的瓶壺式造型燈，裝飾其上的公羊頭代表無限的創造力，纏繞的花環則隱喻無盡的智慧之花。

建築外牆以白色花崗石妝點而成的耀眼外觀，讓惠勒館在同是霍華一手設計的校園核心建築群中，亮麗凸顯獨特的自我風采。

惠勒校長在任期間，全校學生人數由 2,500 人擴增為 6,000 人，由原來的小學院晉升為頗具規模的大學殿堂，惠勒館恢宏大度的格局，亦頗有校園更上層樓的宣示意涵。

惠勒館全館課室多作為人文及社會科學教學之用，教職員辦公室設在最頂層的四樓。一樓演講廳原為開有天窗、可容納 1,000 人的空間，後因祝融之災，重新改建裝修後約可容納 700 多人，仍是目前校園裡容量最大的講堂。除了上課、講演、開會外，校園裡許多課外活動、電影放映及藝術演出等，也多選在這處華麗舒適的大廳堂內舉行。

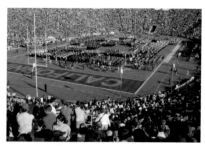

加州紀念足球場 CALIFORNIA MEMORIAL STADIUM

蓋在地震斷層上的足球場

外觀仿如羅馬競技場的加州紀念足球場，就坐落在草莓溪谷口。這座以紀念第一次世界大戰中喪生的加州人而命名的球場，於 1923 年完工。從外頭看去，這處南北長約 230 米、東西寬約 175 米的橢圓形水泥環狀結構，最高的西側立面約有五層樓高。

1923 年，也是球場完工的同一年，在柏克萊大學和史丹佛大學足球對壘的大球賽（Gig game）上，柏克萊以 9：0 輕取史丹佛球隊，為紀念足球場寫下了光榮的開幕篇章。

只是這座球場選擇坐落草莓溪谷，從一開始便充滿了爭議。因為草莓溪谷將徹底遭到破壞，生態環境亦將面臨嚴重衝擊，尤其海渥斷層正好南北貫穿其間，建築量體、人潮疏散以及交通流量等，在在都是重大考驗。對於附近居民來說，甚至可能因為球場興建而被迫搬遷。為了抗議校方的「顢頇」行徑，當地社區居民組成了「校園保護協會」，和校方周旋抗爭。

不顧外界質疑的聲浪，柏克萊大學董事會依然決議在草莓溪谷之上興建球場。於是洽特丘的南向邊坡被剷平，周遭的地形地貌全面進行人工雕琢。原有的草莓溪被埋入足球場下方，並以長約 450 米的涵管進行河道遷移。為因應海渥斷層從中橫亙而過，紀念足球場採東西兩半接合的方式建造，以便一旦發生地震，建築硬體可以隨之位移，將損害降到最低。

看台擴建工程圖
資料來源：柏克萊加大

　　由霍華設計的這座紀念足球場的外觀造型，依舊採取了呼應校園核心建築的巴洛克式新古典主義風格。在南面、北面和西面各設有入口處，其中北面的入口，是進行主場球賽時校隊球員及校園樂隊進場的傳統入口。入口通道設有兩個紀念牌匾，一個為紀念第一次世界大戰的喪生者，另一個則是紀念 1962 年曾經在此進行演說的甘迺迪總統。

　　當年為了一睹甘迺迪總統的這場演說，紀念足球場上共聚集了 90,000 名觀眾，創下校園集會有史以來最高的人數紀錄。在此之前，1948 年杜魯門總統也曾經出席此間的畢業典禮，當時共吸引了 50,000 名觀眾到場。

　　1960 年代因應實際需要，足球場經局部改建後，除了增加辦公室、訓練房及儲藏間外，還多了一處加州體育紀念名人堂，專門展示歷年來重要的校園體育事件。2006 年校方計畫花費 120,000,000 美元在足球場下方興建一座體育中心，但因為引發「坐樹」（tree sit）抗爭事件，一直延宕到 2008 年 9 月才順利動工，在此同時，校方亦計畫同步進行紀念足球場的防震強化工程。

　　多年來，海涅斷層從未歇止它對紀念足球場的作用力，從球場建築東西兩半接合處產生的明顯隙縫，不難明確感知地震斷層無時不在的威脅。無怪乎每回球賽開打，現場司儀在開場白裡，一定事先提醒觀眾地震逃生要領，看來這也是柏克萊創造的又一個世界奇觀。

女性教職員俱樂部 WOMEN'S FACULTY CLUB

女人要當家

位於草莓溪南岸的女性教職員俱樂部是一棟四層樓高、有如居家住宅規模的棕色木片屋，也是霍華為柏克萊校園設計的最後一棟木造建築。

南向開立的白色外凸入口門面，由左右兩根立柱支撐頂上的裝飾性欄杆露台而成，在背後未上塗料的棕色木片牆面和深綠木門的烘托下，仿若樸節高雅的貴婦，嫻靜、冷豔、一語不發，只靜靜凝望門前的一方青青草地。

1923 年北柏克萊區發生史上有名的大火，摧毀民宅 600 多間。同年 10 月女性教職員俱樂部正式啟用，進住的第一批訪客竟然就是大火劫後餘生的地方居民。有些住宅全毀的人家，甚至在此寄居長達數年之久。

為了感念俱樂部讓人有賓至如歸的溫暖，不少住客紛紛把火災中搶救出來的骨董家具、珍貴畫作都捐給了這棟建築作為回饋。多了這些藝術作品的幫襯，俱樂部的室內氛圍益發散

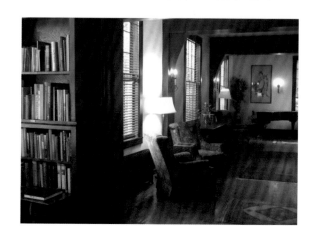

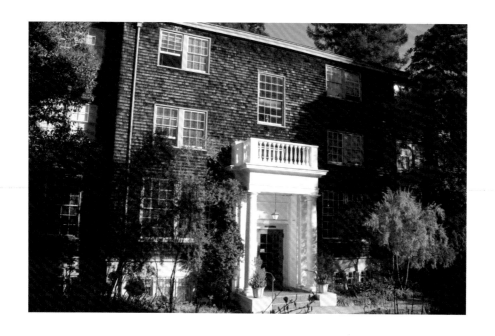

放出古典雅致的氣息。其中尤其引人注目的是，一樓大廳壁爐上擱放的碧綠花瓶、牆上吊掛的東方畫作，無不充滿著一股濃濃的中國味。

除了樓上二十五間住宿客房外，俱樂部也針對會員提供餐飲、聚會、演講及宴客等服務。平時對外開放的活動中，有讀詩會、鋼琴獨奏、室內樂演奏、東方皮影戲、各類講座……，節目內容林林總總。2009 年 3 月來自台北的田弘茂教授也在此間講演過。2010 年 4 月來自中國大陸的清華大學訪問團，也在這裡聚會。女性俱樂部的成員孜孜矻矻，努力籌辦著各類活動，不讓位居左鄰的教職員俱樂部專美於前。

俱樂部一樓除了常有貴客雲集的典雅大廳外，大廳右首邊的圖書室，是為紀念努力促成俱樂部成立的史黛賓（Lucy Stebbins）女士所設置。餐廳左翼朝著草莓溪伸展而出的露天平台，是後來增建的戶外餐飲區。整體而言，女性教職員俱樂部有著女性特質裡的柔美、溫馨、細膩與精緻，對比於教職員俱樂部的粗獷寫意，兩者間有著意想不到的呼應意趣。

雷岡提館 LeConte Hall

孕育第一顆原子彈的搖籃

物理系是柏克萊大學校園的元老科系，雷岡提館便承載了這所悠久系所的所有黃金歲月。

雷岡提館建成於 1924 年，就位在吉爾曼館的左側。這兩棟同是出自霍華設計之手的巴洛克新古典藝術建築，左右對應，同列鐘塔大道東西軸線北緣，並與北面的赫斯特礦冶紀念館遙相呼應。

雷岡提館樓高四層，對應於吉爾曼館西向主入口精心雕琢的建築立面，以東側為主入口的雷岡提館亦採相仿的建築立面兩相呼應——由八根巨柱及精心雕琢的柱頂盤裝飾撐起門面，南北兩端是遙相呼應的山形牆面。不同於吉爾曼館的單一中央主入口，雷岡提館的入口大門分立左右兩側。

第二次世界大戰期間，物理系和化學系一樣，都參與了原子世紀的歷史性演出。1929 年由羅倫斯博士（Ernest O. Lawrence）首創發明的第一個迴旋加速器，便是在雷岡提館的地下室建造完成，隨後又在三樓實驗室完成測試。這項創新讓羅倫斯博士於 1939 年獲得諾貝爾物理獎的殊榮，成為柏克萊大學的第一位諾貝爾獎得主，同時也讓原子彈的研發工作獲得加速進展。

1941 年 2 月 23 日，化學系的西柏格教授在吉爾曼館 307 室發現放射

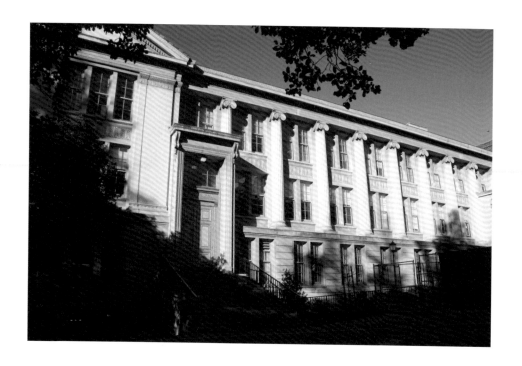

性元素鑄。1942 年夏天，一群理論物理學家在曼哈頓計畫主持人奧本海默
（J. Robert Oppenheimer）教授的帶領下，在雷岡提館四樓頂層閣樓，成功
架構出原子彈的建造理論，也對日後的世界變局埋下了伏筆。

　　雷岡提館的命名主要為紀念兩位同是任教於柏克萊大學的雷岡提兄
弟。哥哥約翰・雷岡提（John LeConte），是校內首位物理系教授，同時
也是第三任校長（1876 ～ 1881 年）。弟弟喬瑟夫（Joseph LeConte），則
是首位地質及自然科學系教授；這位大自然的愛好者，後來還和謬爾（John
Muir）共同成立了「峰巒俱樂部」（Sierra Club）。

　　第二次世界大戰之後，隨著入學人數激增，原有的雷岡提館已不敷使
用，於是又朝西北方向再擴增了大約一倍以上的量體，成就了現今所見的
物理系大本營。

哈威蘭館 HARVILAND HALL

希臘謬司與飛馬的傳奇

　　哈威蘭館位於草莓溪畔東岸，右側緊鄰觀察丘（Observatory Hill），四周蒼樹蔽天，叢灌掩映，隔著東西軸線的中央開放空間和南面的加州館兩相對稱，遙遙相望。只是這樣的對稱關係，在兩棟建築之間的馬費特圖書館於 1970 年建成後便宣告瓦解。

　　這棟由霍華設計的新古典主義建築，於 1924 年完工，以贊助人──舊金山富商遺孀漢娜・哈威蘭（Hannah Haviland）夫人的姓氏為名。

　　頭頂紅色屋瓦、南北狹長佈局的哈威蘭館，以三節式矩形量體現形。中央立面樓高四層，紅瓦之上開有綠銅天窗。南北兩翼分立中央樓層兩側，樓高三層，呈左右對稱。西側主入口大門前方，一溜三十個踏步階梯直上左右對開的雙扇橡木大門。大門上緣是銅綠雕花欄杆外露陽台，欄杆上鑲鏤著希臘神話裡謬司的 Pegasus 飛馬，大門兩側有巨型圓柱左右對望。

　　這棟建築雖然由水泥取代了霍華所慣用的花崗石建材，但仍不難看出霍華在白色牆面的雕琢裝飾上下了一番工夫──房簷周邊鑲嵌了豐富的造型圖案，建築轉角立面是設計細膩的植物花樣及螺旋造型花托──讓霍華的又一棟「綠意掩蔭下的美麗白色建築」有了屬於自己的獨特風格。

　　這棟最初為教育學院設計的建築，在中央頂層閣樓外緣牆面，刻鏤了左右翻開的書頁，書頁旁並綴以植物花樣雕飾，在在反映出早年這棟建築

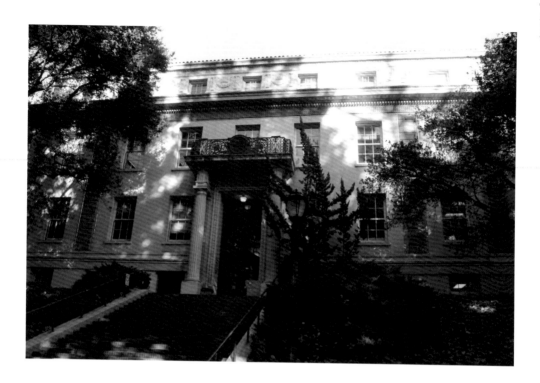

設計的初衷。此外，二樓圖書館天花板上的淺浮雕以及手工雕鑿的方柱，
是霍華在校園建築裡少數存留的室內設計經典之作。

　　在 1963 年以前，哈威蘭館一直是教育學院的院址，其後則為社會福
利學院及公共衛生學院的所在地。1990 年代身為總統夫人的希拉蕊造訪柏
克萊大學，曾經在哈威蘭館進行演說，大力鼓吹當時柯林頓政府所全力推
動的健保改革方案。

　　物換星移，白宮府裡一代新人換舊人。歷經歲月摧折的哈威蘭館，水
泥牆面雕花亦不敵風雨侵蝕，搖搖欲墜。灑下漫天罩網的古董建築外牆，
正等待另一個春天的降臨。

赫斯特女子體育館 HEARST GYMNASIUM FOR WOMEN

舊金山藝術宮的近親

如果你到過舊金山的藝術宮（Palace of Fine Arts），那麼對於這棟柏克萊校園裡的赫斯特女子體育館，可能會有似曾相識的感覺。

威廉·赫斯特為紀念母親——赫斯特夫人，捐款興建的赫斯特女子體育館，正是由舊金山藝術宮的設計者——梅白克負責整體規劃設計，並由茉莉亞·摩根協助完成所有細部設計工作，於 1927 年正式完工落成。

這棟緊鄰校園南面班克樓夫路（Bancroft Way）的褐黃色建築，以巴

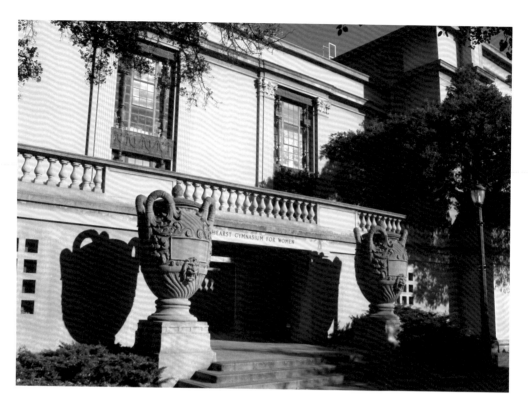

洛克式護欄短牆和道路作為區隔，短牆上並以幾個間隔的巨型雕花瓶壺作為裝飾。建築四圍門戶及窗櫺外環的銅雕立柱以及帶狀雕飾，是整棟建築風貌不凡的獨特註記。

　　向北開口的 U 型建築量體，中央鑲嵌著一座矩形游泳池，游泳池畔與二樓同高。豔陽天，一池透藍清水映照著加州亮眼藍天，從周邊經過，這裡永遠是校園裡最沁心透涼的風景。如果時間許可，應該繞道進去看看這座用天使和雕花瓶壺奢華雕琢裝飾的池畔風光。泳池和左右兩翼建築之間圍塑著兩處露天庭園，巴洛克式護欄及大片方格窗櫺沿著建築線遊走，婀娜擺款的橡樹是庭園裡的視覺焦點。

　　建築南面是三處相仿的獨立長方樓榭，兩兩鑲嵌著兩座小型泳池，樓

榭間則由廊道左右連成一氣。廊道間大面開啓的方框玻璃落地窗，窗隔間鑲嵌著一片片鉛玻璃，為偌大的體育館引進朦朧又透亮的光影。

　　這棟以強化水泥作為主要建材、帶有浪漫古典主義風格造型的女子體育館，在當年確實提供了女學生一個談天說地、吃零嘴、小憩片刻，既可以完全放鬆又舒適便利的場域。對於早期仍以男性為主的大學校園來說，這裡無疑是弱勢女性一處珍貴的私密空間。

　　只是物換星移，隨著時代的演進，這處女子體育館早已不再男賓止步。雖然故名猶在，但見男士進出其間，早已是司空見慣的事了。

玻麗斯館 BOWLES HALL

最奢華的學生宿舍

轟立在洽特丘山麓的玻麗斯館，散發著歐洲中古世紀城堡的氣息，是柏克萊大學校園裡唯一的一棟哥德式建築。

於 1929 年完工的玻麗斯館，是玻麗斯夫人為紀念其先夫──曾任柏克萊大學董事的玻麗斯先生（Philip Bowles）所捐款興建，是柏克萊大學校園裡的第一棟學生宿舍。這棟為男學生所專用的宿舍，自成一個社群，凡住過這裡的莘莘學子無不以身為「玻麗斯人」（Bowlesmen）而自豪。

這棟參考美國東岸大學校園宿舍建造的玻麗斯館，由來自紐約的建築師卡漢（George W. Kelham）所設計。高聳的哥德式屋脊，頭頂紅色屋瓦，不對稱「ㄇ」型建築量體的開口朝向西南。中央四層樓高建築以英格蘭式的「都鐸拱」為基座，左右兩翼量體則順應地勢向山麓下方延伸。整體建築的左上節點有狀似城堡的塔樓為連結，襯著蔚藍的天空以及山丘上的尤加利樹林，塔樓頂端高高立起的美國國旗，迎風飄揚。當年這裡不僅是造型豪華的學生居所，周邊伴隨發生的校園軼事，更讓「玻麗斯人」傳頌至今。

據說早期的校園樂隊曾經一度全體住宿在玻麗斯館，於是打從那時開始，每當球賽結束，樂隊在返回玻麗斯館的途中，總會為球賽選手邊走邊演奏。後來樂隊雖然搬出了玻麗斯館，但每回只要主場球賽結束後，樂隊

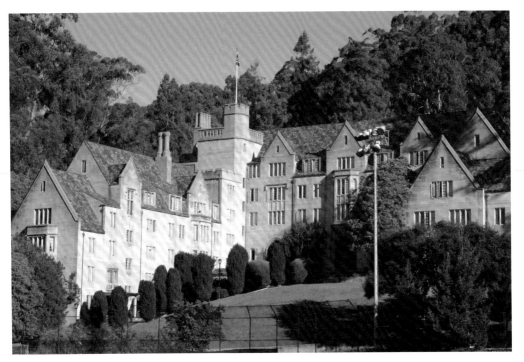

在經過玻麗斯館時，還是會按照慣例停下來演奏一曲「玻麗斯人」的飲酒歌，久而久之，這便成了一項傳統。

只是人情世故多變，代代都有新血加入的樂隊，到了後來就不見得都買舊帳。據說有一回校園樂隊在經過玻麗斯館時，竟然拒絕沿襲慣例演奏一曲飲酒歌，於是一群「玻麗斯人」便跑在樂隊前頭，當街躺下藉此阻擋樂隊的去路，結果這個「賴皮」招數還果真奏效，讓飲酒歌又再度響起。

近幾年來，這棟具有古老傳統的學生宿舍，也面臨了興廢存亡的難題。原來就位在玻麗斯館開口正下方的哈斯商學院看上了這處建築，積極向校方爭取作為行政培訓中心之用。這樣的「掠奪」行徑，自然引發了有悠久傳統歷史的「玻麗斯人」的不滿，於是校友紛紛串連抵制。

玻麗斯館已經超過八十個年頭的傳承能否延續，此刻看來仍在未定之天。

田長霖東亞研究中心
CHANG-LIN TIEN CENTER FOR EAST ASIAN STUDIES

華人之光

　　柏克萊大學的史塔東亞圖書館（C.V. Starr East Asian Library）與美國國會圖書館及哈佛大學燕京圖書館相齊名，並稱美國三大東亞圖書館之一。館內藏書約 90 萬冊，主要收藏中、日、韓及其他東亞語系的圖書文獻，其中中文藏書約佔 40%，多以人文及社會科學為主。

　　史塔東亞圖書館的館藏特色，在中文方面包括有三千年歷史的甲骨文片、金石拓片、宋元時期善本，以及清代經學及佛學手稿等。日本文獻則以完整的日本古地圖，以及明治時期的出版文稿稱勝。韓文部分則以 16 至 19 世紀的 1,000 多冊活字印刷為代表。

　　圖書館的建造主要得力於校友及各方人士的慷慨解囊。2002 年柏克萊大學的首位華裔校長田長霖先生辭世，華人社會感念其卓越貢獻，同時為完成其生前念茲在茲想籌建一流亞洲圖書館的心願，大批捐款在其身後紛紛湧入，終於促成了田長霖東亞研究中心的開基起造。

　　田長霖東亞研究中心首先完工的東亞圖書館，稜角分明的矩形量體，有鑄銅為飾，以紅瓦為頂，遠遠望去頗有幾分東方帝王式建築的影子。興造過程中，捐款人姓名也一一被鐫刻在圖書館的各個角落，其中捐款最多的柏克萊校友、同時也是美國保險界名人史塔（C.V. Starr），其大名成了圖書館的正式名稱。

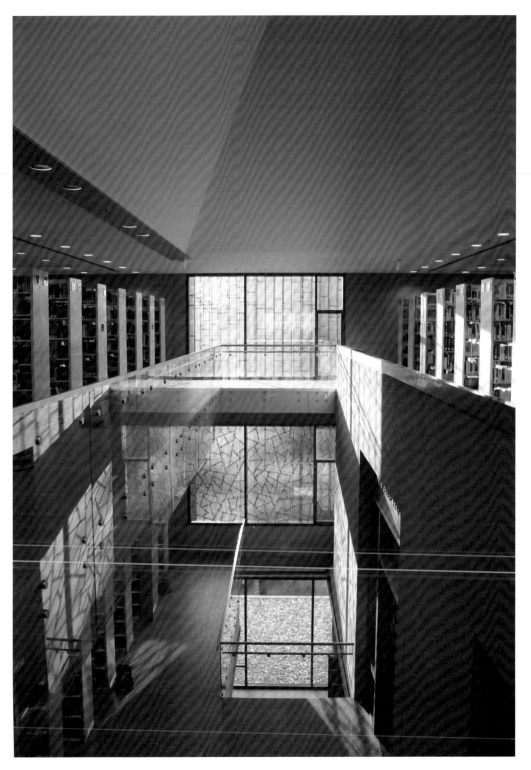

　　2008 年春天正式啓用的圖書館大門右側鐫刻著「史塔東亞圖書館」幾個大字，與大門左側「田長霖東亞研究中心」的標示隔門相望，共同守護著過去散居於杜蘭館，以及校園不同空間角落的東亞文獻。不過這座目前仍稍嫌空蕩的書庫顯然還有遠路長征，才能一較當初杜蘭館裡東亞圖書館給人汗牛充棟的「飽實感」。只不過現代圖書都已大量電子化，圖書館建築是否仍需宏偉空間，倒是另一個值得省思的課題。

　　史塔東亞圖書館坐落的地點原來是一片蓊鬱的橡樹林，人稱「觀察丘」的地方。為了保住觀察丘重要的自然資源，當初圖書館的選址興造曾經引發過不小的爭議。根據校園長程發展計畫，田長霖東亞研究中心第二階段工程將由圖書館北翼往觀察丘方向再延伸，屆時勢必又有一片原生植物群落要為此挪移讓位。

觀察丘 Observatory Hill

從校園往北門（North Gate）走去，就在距離北門不遠處的左手邊，有一片蓊鬱的橡樹林。

走到一株樹下，抬頭看，朝天高舉的黛綠色革質葉片，在樹浪裡翻攪著加州無雲的藍天，枯黃落葉摻和著青綠橡實散落在綠蔭下的泥土地上，跨步踩過不時發出葉片「斷裂」的聲音，空氣裡瀰漫著橡樹草原的乾爽氣息，這裡便是沒有太多人叫得出名字的「觀察丘」。

觀察丘是早年學生進行自然觀測的主要據點，因此得名。1885年校園天文觀測儀器設置於此，1887年又部署了地震儀的設備。1926年這裡一共建造了七棟平房作為天文學系的基地，1951年擴增為九棟。一直到1971年，天文學系搬遷到現在的坎培館（Campell Hall）十三年後，觀察丘上的昔日建築也先後移除，僅留的一棟木造房舍如今也已傾頹，只留下半瓦殘骸淹沒於荒煙蔓草間，難怪再也沒有多少人知道這裡有過「觀察丘」的稱號。

乏人干預的觀察丘，草木為大。海岸橡木、石南，還有太平洋楊梅、鹿瞳子，以及稀有物種灰葉三毛草，都在此棲身繁衍。

野生動物也紛紛到位，除了無處藏身的野鹿缺席外，觀察丘出落成印第安人剛轉身離去時的自然地景，益發成為校園裡彌足珍貴的加州橡樹草原縮影。

觀察丘上草木歡欣，只是從旁經過的人卻不輕鬆。

如果校園裡要選一處好漢坡，那麼未鋪設水泥之前、杜爾圖書館前方這條進出北門必經的泥土路，必然當之無愧。由於坡度陡升，不時可見上坡的人大多走得氣喘吁吁，有人還得不時止步納息，有人索性往路旁的橡樹邊閃躲，讓後面腳程快的人先行，免得心裡有負擔。

走下坡路的人也未必輕鬆，上半身得不時向後微傾，以保持平衡。誇張點的，則特意加重腳步，藉此煞住隨著趕路的步伐一路加速下衝的危機。行色匆匆的柏克萊人在匆忙來去之間，用力對付這處好漢坡的百態光景，成了觀察丘的一段過往紀錄。

於 2004 年動土開工的史塔東亞圖書館，將觀察丘南側樹林削去了大半。圖書館旁側，高高站立擋土牆上的橡樹，再也不見昔日伙伴的蹤跡，只看見太陽西斜下自己投射在高牆上的孤寂身影。

觀察丘上淹沒於荒煙蔓草間的木構建築遺址

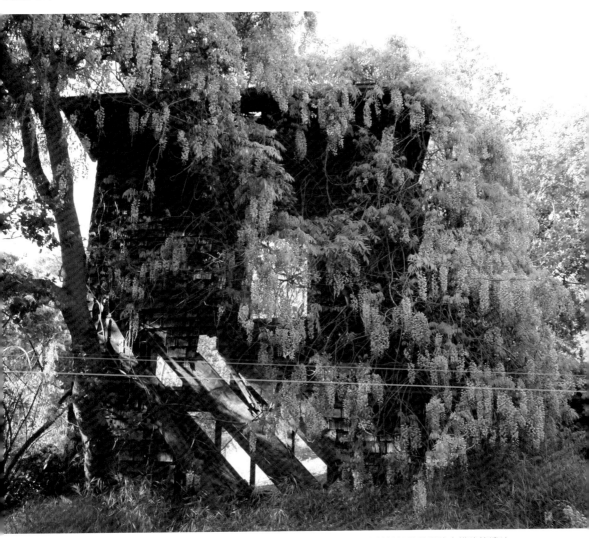

觀察丘上淹沒於荒煙蔓草間的木構建築遺址

國家圖書館出版品預行編目資料

從巴洛克新古典主義到第一代綠建築：柏克萊大學城
百年建築風雲錄／程孝民著 .- 初版 .- 臺北市：
遠流，2012.03
　　面；　公分
　　ISBN 978-957-32-6941-0（平裝）
　　1. 學校建築　2. 公共藝術　3. 綠建築　4. 美國
926.21　　　　　　　　　　　　　　101001896

從巴洛克新古典主義到第一代綠建築
柏克萊大學城百年建築風雲錄

作者——程孝民
攝影——程孝民
主編——曾淑正
美術設計——唐壽南
繪圖——鄭靖非

發行人——王榮文
出版發行——遠流出版事業股份有限公司
地址——台北市南昌路二段 81 號 6 樓
劃撥帳號—— 0189456-1
電話——(02) 23926899　傳真——(02) 23926658

著作權顧問——蕭雄淋律師
法律顧問——董安丹律師

2012 年 3 月 1 日 初版一刷
行政院新聞局局版台業字第 1295 號
售價——新台幣 320 元

Ⅵ─遠流博識網 http://www.ylib.com　E-mail: ylib@ylib.com